艺术设计专业设计基础导读

立体构成设计

刘宝岳　主编

张海力　编著

中国建筑工业出版社

图书在版编目（ＣＩＰ）数据

立体构成设计 / 刘宝岳主编 ．— 北京：中国
建筑工业出版社，2005
（艺术设计专业设计基础导读）
ISBN 7-112-07726-5

Ⅰ.立... Ⅱ.刘... Ⅲ.立体构成设计（美术）
Ⅳ.J061

中国版本图书馆CIP数据核字(2005) 第104210号

责任编辑：王玉容
责任校对：刘　梅

艺术设计专业设计基础导读

立 体 构 成 设 计

刘 宝 岳　主 编
张 海 力　编 著
＊
中国建筑工业出版社 出版、发行（北京西郊百万庄）
新 华 书 店 经 销
北京佳信达艺术印刷有限公司印刷
＊
开本：889×1194毫米 1/16　印张：6½ 字数：210 千字
2006 年 2 月第一版　2006 年 2 月第一次印刷
印数：1—4,000 册　定价：**46.00** 元
ISBN 7-112-07726-5
（13680）

立体构成研究三维空间形态创造的基本规律，培养三维空间设计过程中形象思维和逻辑思维的能力。立体构成的主要内容包括两个方面，首先是通过将造型结构元素进行孤立的检视，对其施加理性的分析，研究不同造型元素的情感特征和造型积极性。其次通过对人类视觉艺术精典作品和自然形态的结构分析，揭示并把握其内在精神、潜在结构、基本形式与表现手法，对形态构成法则进行归纳与总结；并最终将造型结构元素依据一定的形式法则，构成符合视觉传达意图的作品。

　　本书图文并茂、形象生动、专业性很强，可作为艺术设计专业本科及专科的教学参考用书，也可作为建筑学、工业设计、装饰设计、装潢设计、服装设计、染织设计等专业人员学习参考。

<div align="right">责任编辑　王玉容</div>

编委会

主　任：张宏伟
副主任：何　洁　　徐　东
委　员（按姓氏笔画排列）：

编者的话

　　我国艺术设计教育事业近20年有了长足的发展，以平面构成、色彩构成、立体构成、图案等四门课程构成的设计基础课，成为艺术设计各专业的公共课。为了提高艺术设计的教学水平和教育质量，设计基础课的教材建设成为当务之急。根据我们10多年从事艺术设计基础课程的研究和教学的经验，采集教学实践中的资料和部分学生优秀作业，编成《平面构成设计》、《色彩构成设计》、《立体构成设计》、《纹样构成设计》等设计基础丛书。特别是在传统的三大构成的基础上，加上《纹样构成设计》是此套丛书的特色，使专业基础课的课程体系更具完善，意义深刻。

　　这套丛书学术性比较强，可作为全国高等艺术院校艺术设计专业本、专科的教材，以及艺术设计中等专业的教学参考书，而且也为广大艺术设计工作者进行艺术设计和创作提供了种种便利。可以说，这套丛书对于建筑学、工业设计、装饰设计、陶瓷设计、装潢设计、服装设计、染织设计等专业有关人员，均有一定的参考价值；对于一般读者来说，执此丛书，也可以提高个人的审美素质和鉴赏能力。

　　这套丛书的特点：

　　（1）理论系统，内容完整，概念清楚，既有基本理论、基础知识，也有基本技法，特别注重理论与实践相结合。

　　（2）全套丛书各章节均以设计为主线，不但针对性强，而且重点突出，脉络清晰。

　　（3）内容十分丰富，全套丛书中所附的设计范图多达1000余幅，多数章节配有设计步骤图，便于指导读者学习或自学，而且还有不少深入浅出的赏析文字，可读性强。

　　（4）无论设计方法，还是具体图例，都严格按照教学大纲要求，源于实践，生动活泼，更切合实用。

　　在此谨向为此套丛书的顺利出版给予帮助及付出辛勤劳动的师友们表示衷心感谢。

　　书中不足之处敬请批评指正！

<div style="text-align:right">

主编 刘宝岳

2004年11月

</div>

前　言

　　立体构成主要研究三维空间中形态创造的基本规律，培养三维空间设计过程中形象思维和逻辑思维的能力。立体构成的主要内容包括两个方面，首先是通过将造型结构元素进行孤立的检视，对其施加理性的分析，研究不同造型元素的情感特征和造型积极性。然后是通过对人类视觉艺术精典作品和自然形态的结构分析，揭示并把握其内在精神、潜在结构、基本形式与表现手法，对形态构成法则进行归纳与总结，并最终将造型结构元素依据一定的形式法则，构成符合视觉传达意图的作品。由此可见，构成是一种设计思维的模式。在该思维模式中，首先是分解的过程，将复杂的视觉表象彻底分解还原为单纯的造型元素。构成又是一个整合的过程，即依据一定的形式法则将造型元素整合为符合视觉传达目的的形态。

　　1919年到1933年在德国成立的包豪斯（Bauhaus ）学校，促使工业时代的设计教育领域发生了一场深刻的变革。在包豪斯学校中所进行的设计教育实验，对于现代设计艺术的贡献是巨大的，其独特的设计艺术教育模式和教学方法，奠定了现代设计教育的基础。从现代艺术变革中发展而来的平面构成、色彩构成和立体构成等基础课程（ Basic Course ），成为包豪斯对现代设计基础教育最大的贡献之一。

　　本书在撰写过程中注重结合表现主义、俄罗斯先锋派艺术、风格派、立体主义、未来主义和构成主义的视觉实验成果，并融汇符号学美学、格式塔心理学派美学等美学思潮，注重立体构成的设计思维在产品造型设计、建筑设计、视觉传达设计、三维建模等广泛领域的应用，义理清楚、图文并茂。

　　笔者总结了多年关于立体构成的教学经验，综合了大量本课程学生的优秀作业，编成此书，作为多年来对艺术设计专业基础教学的整理和积累。

　　由于作者水平有限，书中难免有遗漏和错误，望各界人士给予批评和指正。

<div align="right">

张海力

2005年6月8日

</div>

入选作品的作者

李韶东　焦　敏　艾思思　程　伟　官　宁　李利红　赵大伟　张洪波　苏悦伶　王雅超
王金才　候　健　邱　莉　唐海燕　李　靖　郭晓鹏　陈　新　别永磊　张作祺　丁　娜
李飞虎　张立红　张立健　张家栋　汪浙沁　李　迎　郭玉成　李艺天　刘　艳　王利鸽
李依琳　郭宇航　韩桂荣　李玉岭　张　妹　孙志霞　金　霞　楚慧杰　张　霞　刘海英
张　霞　刘海英　张　灵　张泽峰　马　宁　赵　冬　邬聪冲　郭　枫　胡小明　何　源
刘　洁　翟立勤　王　倩　张　磊　王　芳　宋志明　韩　华　翟立勤　孙纯亮　赵　冬
王晓庆　马　建　杨少英　晟　瑗　邬聪冲　张　霞　白　鹭　郭艳松　郭晓鹏　许　箐

参考文献

1. 何人可·工业设计史·北京：北京理工大学出版社，1991
2. 瓦西里·康定斯基，罗世平译·点·线·面抽象艺术的基础·上海：上海人民美术出版社，1988
3. 鲁道夫·阿恩海姆，藤守尧等译·艺术与视知觉·北京：中国社会科学出版社，1984
4. 鲁道夫·阿恩海姆，藤守尧译·视觉思维·成都：四川人民出版社，1998
5. 鲁道夫·阿恩海姆，郭小平等译·对美术教学的意见·长沙：湖南美术出版社，1993
6. 华尔德·格罗比斯，张似赞译·新建筑与包豪斯·北京：中国建筑工业出版社，1979
7. 弗兰克·惠特福德，林鹤译·包豪斯·北京：三联书店出版社，2001
8. 莫里斯·德·索斯马兹，莫天伟译·基本设计－视觉形态动力学·上海：上海人民美术出版社，1989
9. 内森·卡伯特·黑尔，沈揆一等译·艺术与自然中的抽象·上海：上海人民美术出版社，1988
10. 约翰尼斯·伊顿，朱国勤译·设计与形态·上海：上海人民美术出版社，1992
11. 辛华泉·空间构成·哈尔滨：黑龙江美术出版社，1992
12. 辛华泉·立体构成·哈尔滨：黑龙江美术出版社，1991
13. E·潘诺夫斯基，傅志强译·视觉艺术的含义·沈阳：辽宁人民出版社，1987
14. 卡尔·考夫卡，黎炜译·格式塔心理学原理·杭州：浙江教育出版社，1997
15. 陈放·立体的世界－五十岚威畅·哈尔滨：黑龙江美术出版社，1996
16. 尼古拉斯·佩夫斯纳，殷凌云等译·现代建筑与设计的源泉·北京：三联书店出版社，2001
17. 艾伦·鲍尔斯，王立非等译·自然设计·南京：江苏美术出版社，2001
18. 保罗·克利·克利日记选·南京：江苏美术出版社，1987
19. 王保臣·工业品造型设计·天津：天津科学技术出版社，1982
20. 卢少夫·立体构成·杭州：浙江美术学院出版社，1993
21. 施帕拉，李　成译·技术美学和艺术设计基础·北京：机械工业出版社，1989
22. 童寯·新建筑与流派·北京：中国建筑工业出版社，1980
23. 田自秉·中国工艺美术史·北京：知识出版社，1985
24. 程能林·产品造型设计手册·北京：机械工业出版社，1994
25. 朱伯雄·世界美术名作鉴赏辞典·杭州：浙江文艺出版社，1991
26. 赫葆源·实验心理学·北京：北京大学出版社，1983

目 录

1

绪　　论

立体构成（图1-1）主要研究三维空间形态创造的基本规律，培养三维空间设计形象思维和逻辑思维的能力。构成是一种设计思维的模式。在该思维模式中，首先是分解的过程，即将复杂的视觉表象彻底分解还原成为单纯的造型元素。如色彩构成是将复杂的色彩分解还原为色相、纯度、明度三个属性；而立体构成研究的则是三维空间中的点、线、面、体、空间等最基本的造型元素；构成又是一个整合的过程，即依据一定的形式法则将造型元素整合为符合视觉传达目的的形态。

1.1　立体构成的起源

从18世纪60年代到19世纪40年代的工业革命，不仅仅是人类生产技术的根本变革，同时又是一场剧烈的社会关系变革。从这一时期开始，一直到20世纪初叶，为了能够重新定义在工业文明条件下新的视觉表象，西方经历了一系列的设计改革与艺术运动。特别是19世纪下半叶在英国进行的设计改革运动，英国议会特别指定成立了一个专门委员会，强调对城市工业人口进行艺术教育。在皇家学院的倡议下，由政府资助成立了第一所设计学院，后来改称皇家艺术学院。虽然投身其中的许多艺术家付出了极大的努力，但这场艺术教育实验却以失败告终。究其根本，最主要的原因是在设计学院中任教的大多是美术家，很少有现实商业需要的概念，也不了

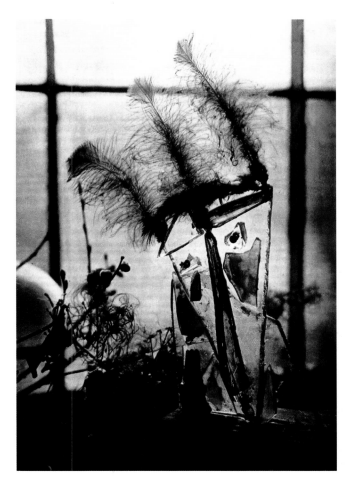

▲　图1-1　立体构成设计——包豪斯学生的材料构成设计

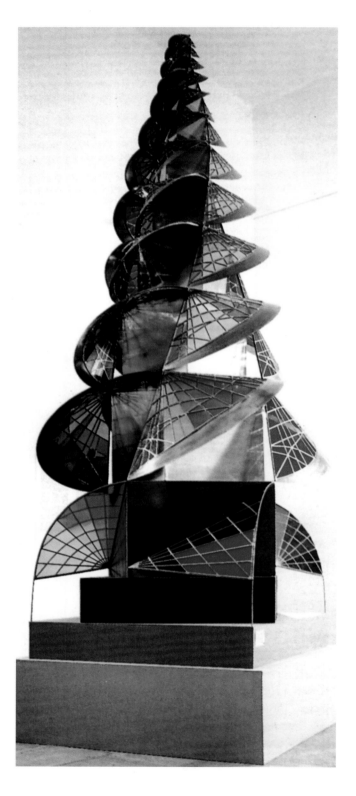

解工业文明条件下设计的本质，仍然沿用模仿因袭和墨守成规的传统美术教学模式。

莫里斯·德·索斯马兹指出：传统学院式教学的贬值在于它根本不注重领会和体验，而过于注重的仅仅是验证那些理性的既成"事实"，致使技巧方法变得比创造能力更为重要；解决问题的能力变得比个人灵感体验和自由研究的能力更为重要。从1919年到1933年在德国成立的包豪斯（Bauhaus）学校，促使工业时代的设计教育领域发生了一场深刻的变革。在包豪斯学校中所进行的设计教育实验，对于现代设计艺术的贡献是十分巨大的。其独特的设计艺术教育模式和教学方法，奠定了现代设计教育的基础。

包豪斯对现代设计教育的贡献主要体现在：

（1）艺术与技术相结合。将以往互不相干的若干学科与手段结合在一起，创造出一个在视觉与功能上更为"整体"的、符合工业时代生产方式与视觉审美特点的设计作品（图1-2）。

（2）在设计中提倡自由创造，反对模仿因袭、墨守成规（图1-3）。

（3）强调实际动手能力与理论素养并重。

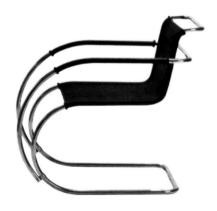

▲ 图1-2 包豪斯学校的作品钢管家具——密斯·凡·德·罗设计

◄ 图1-3 火焰之塔——包豪斯基础课程的奠基人约翰尼斯·伊顿设计

包豪斯教学的基础课程不是在画室，而是在作坊。在一环扣一环的作坊式的教学中，早期采用双轨制教学模式：每一个作坊都有一位"形式大师"，带领学生探索视觉创造的奥秘，帮助学生发现和形成自己独到的形式语言；另一位"作坊大师"，教会学生掌握工艺的方法与技巧，能够将设计构思顺畅地表现出来（图1-4）。

"师"。1925年包豪斯从魏玛迁校到德绍后，启用了一些包豪斯自己培养的教师，如西奥·勃格勒、约瑟夫·艾尔伯斯、根塔·斯托尔策等，因这些青年教师兼具艺术与技术双重教育的背景，包豪斯便逐渐转变为单轨制的教学模式。设计的作品面貌一新（图1-5）。

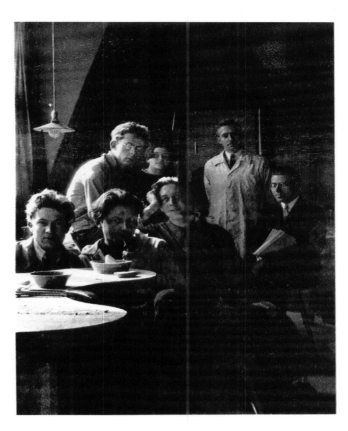

▲ 图1-4 莫霍利·纳吉与学生们在作坊中
▶ 图1-5 密斯·凡·德·罗设计

包豪斯的创建者沃尔特·格罗皮乌斯，最早聘任的三位形式大师中，有两个人是画家，分别是约翰尼斯·伊顿和里昂耐尔·费宁格，另外是雕塑家格哈特·马克斯。从1920年开始，又先后有保罗·克利、瓦西里·康定斯基、乔治·穆希、罗塔·施赖尔以及奥斯卡·施莱默等到包豪斯出任"形式大

（4）将学校教育与社会生产实践结合起来。在包豪斯的纺织、陶瓷、金属工艺、玻璃、印刷和家具等作坊中，有大量的设计作品被工厂采纳用于批量生产。包豪斯举办的师生作品联展，也广受欧洲各国设计界和工业界的重视与好评。在沃尔特·格罗皮乌斯1926年撰写的《包豪斯的生产原则》一文中指出"包豪斯的作坊基本上是实验室，从那里制作出的产品原型适于大批量生产，我们时代的特征在那里被精心地发展和不断地完善着。在这些实验室中，包豪斯打算为工业和手工业训练一种新型的合作者，他们同时掌握技术和形式两方面的技巧，为了达到创造一批能满足所有经济、技术和形式需要的标准原型的目的，就要求选择最优秀、最能干和受过完整教育的人。他们富于车间工作的经验，富于形式、机械以及它们潜在规律的设计因素的准确知识"。

▼　图1-6　包豪斯学生的基础构成作品——材料对比构成设计

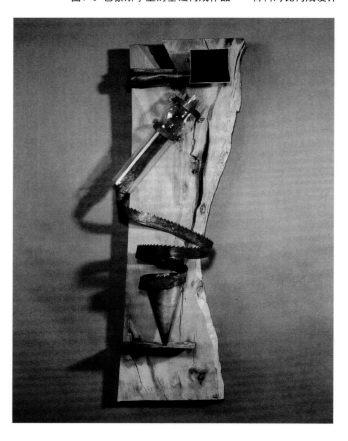

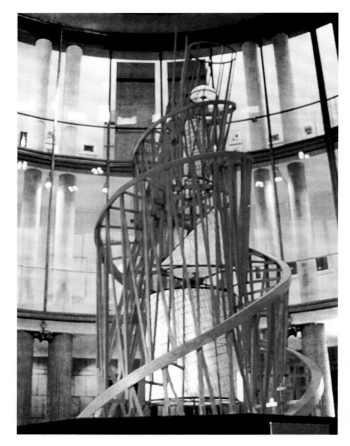

▲　图1-7　构成派雕塑第三国际纪念碑——符拉基米尔·塔特林设计

（5）创建基础构成教学模式。从现代艺术变革中发展而来的平面构成、色彩构成和立体构成等基础课程（Basic Course），成为包豪斯对现代设计教育模式最大的贡献之一（图1-6）。

在包豪斯的设计教育体系中，将构成基础课程作为教学大纲的一个基本组成部分。该课程的形成，并不是一蹴而就的，从基础课程的几位创建者如里昂耐尔·费宁格、瓦西里·康定斯基、约翰尼斯·伊顿、保罗·克利、莫霍利·纳吉等几位"形式大师"来看，包豪斯的基础课程实际是从19世纪下半叶以来，现代艺术变革中各种视觉实验的集大成者。印象派、青春风格派、俄罗斯先锋派艺术、轻骑士画派、构成主义（图1-7）、表现主义、达达主义、立体主义、未来主义等等，都以各

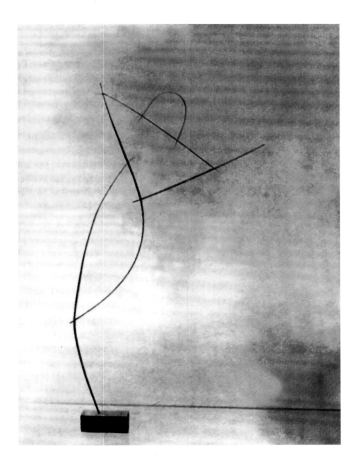

▲ 图1-8 对人体运动曲线的研究

▲ 图1-9 在构成基础课程上约翰尼斯·伊顿示范的设计草图

种形式影响着包豪斯设计教育基础课程的结构体系、教学内容、教学方式和理论与实践。

构成基础课的奠基人是约翰尼斯·伊顿。在1919年包豪斯刚一创建，构成基础课程便以一种试验基础的形式面世，之后很快就成为包豪斯课程设置中的一个关键环节。包豪斯的教学时间为3年半，学生入学后首先要进行为期6个月的基础课程训练。在基础课程的教学过程中，富于天分的学生能够脱颖而出，并且可以得到更多接触各种手法及技巧的机会，使学生能够充分发掘出自己真正的设计天赋。如果哪个学生在基础课程中表现得不尽人意，就不能获准进入作坊，接受进一步的设计训练。构成基础课程与作坊训练这两个环节，就是包豪斯设计教学的基本支柱（图1-8）。

基础课程的主要目的在于，把每个学生内心沉睡着的创造性潜能都解放出来（图1-9）。约翰尼斯·伊顿曾经说过："教师成功地点燃学生内心中隐藏着的智慧之光。"。

基础课程的主要内容包括两个方面，首先是将造型结构元素进行孤立的检视，对其施加理性的分析，研究不同造型元素的情感特征和造型积极性。然后是通过对人类视觉艺术精典作品和自然形态的结构分析，揭示并把握其内在精神、潜在结构、基本形式与表现手法，对形态构成法则进行归纳与总结，锻炼学生敏锐的视觉感受能力。最终将造型结构元素依据一定的形式法则，构成符合视觉传达意图的作品。

形式大师们的训练方法都经过了精心的建构，几乎

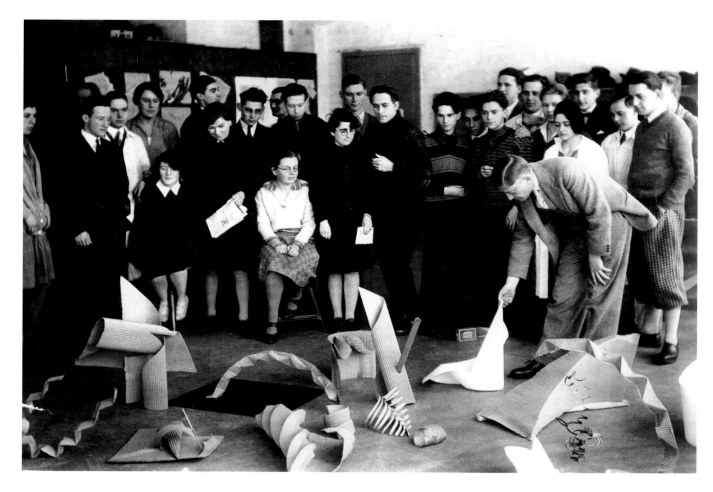

▲ 图1-10 包豪斯的一堂基础构成课

像是一种科学的方式，并且每讲授一些形式原理，他们都会给学生布置一些相应的练习，用来验证其理论。他们设计的任何一个练习，结果的本身都并不是目的。这些训练是通向自由创造之路的热身，是建立起一套基本视觉语言体系的行之有效的方法。一名包豪斯的学生回忆到："康定斯基教给我们的，是观察的过程，而不是画画本身"（图1-10）。

在风格派大师陶斯柏及构成派大师李西茨基的直接影响下，莫霍利·纳吉于1923年从约翰尼斯·伊顿手中接管了基础课程，并对基础课程进行了彻底的改革，摒除了基础课程中形而上学的、直觉与感性的、冥思静想的、神秘主义的非理性因素（图1-11）。

构成派的追随者们，还将构成主义的要素带进了基础课程，注重点、线、面、形体、空间的关系，强调对形式和色彩的客观分析。通过实践，使学生了解如何客观地分析二维空间的构成关系，并进而推广到三维空间的构成上，最终奠定了立体构成的系统教学模式。在课堂上还教学生们了解基本的技术与材料，以及如何更为理性地运用这些造型因素，并试图解放学生的思想，让他们去接受新技术与新手段。

的宏观和更小的微观。人们发现，我们所居住的地球只不过是宇宙构成中的一个极小星体；而地球上的任何事物又都是由更小的粒子构成。于是人们开始意识到，任何事物和现象都是更庞大体系的一个组成部分，而任何事物和现象又都由更小的部分构成。要想真正把握这一事物和现象，就必须探究组成这一事物和现象的基本构成元素，以及这些基本构成元素之间的组合构成关系。

基于这样的观念和在设计实践过程中的不断探索和研究，"构成"逐渐成为一种设计思维的方式。立体构成的思维方式包含两方面的内容：

一、立体构成首先是一个分解的过程

人类生存的这个世界中充满着各种复杂的形态，要想把握这些形态的造型特征与造型规律，就要首先将它

▲ 图1-11　莫霍利·纳吉

莫霍利·纳吉在《艺术家的抽象》中写道："我发现了废弃的金属零件、螺丝钉、插销和机器，我将它们装钉在木板上，并使它们跟图画结合。在我看来，似乎只有运用这种方式才可真正创造出空间语言，创造出正面和侧面的感觉，创造出更为强烈的色彩效果"，见图1-12。

1.2　立体构成的概念

立体构成是通过对三维空间中的造型元素、造型特性、造型积极性、情感特征的研究，以及造型元素之间组合构成规律的研究，探求在设计中空间形态的创造规律。

随着社会科学的发展，人类的视野开始扩展到更大

▼ 图1-12　对材料肌理对比的研究

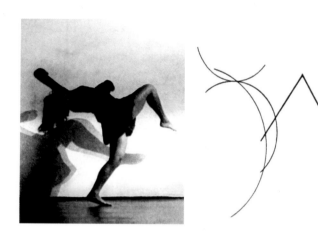

▲ 图1-13 瓦西里·康定斯基将舞蹈表演者的空间姿态分解还原为线

们彻底分解还原为单纯的造型元素，剖析形态的造型本质，把握各个造型元素的情感特征和造型积极性（图1-13）。

任何造型元素都有其情感特征。单以造型元素中的"线"为例，宋代郭若虚的《图画见闻志》中提到"曹衣出水、吴带当风"，讲的是北齐曹仲达、唐代吴道子都擅画佛像，曹仲达的笔法稠叠，衣带紧窄，所画衣纹之线如出水的绸缎般，充满悬垂的力度；吴道子的线条笔势圆转，衣带飘举，所画衣纹之线如凌风绡纱般，充满灵动的走势。可见单单一条线，出自不同人之手，这一造型元素就有了不同的情感特征。

包豪斯的形式大师瓦西里·康定斯基认为，就像每一种色彩都具有各自不同的特性一样，每一种线也都具有各自不同的情感特性。例如，垂直线是温暖的；水平线是寒冷的。根据不同的位置和方向，不同斜线的温暖或寒冷倾向程度也是不同的。

造型积极性，是指造型元素对于创作的最终作品的视觉贡献，不同造型元素在最终作品中的造型积极性不尽相同。对于造型积极性的判断，主要看其是否有利于设计语意的传达。有利于设计语意传达的造型元素具有造型积极性，不利于设计语意传达的造型元素，不论其情感特征如何鲜明，视觉形态如何优美，都只能算是视觉上的污染。

在立体构成这门课程中，主要研究的造型元素包括以下四个部分：

（1）视觉元素：点、线、面、体等要素；色彩要素；质感、肌理要素。

（2）心理元素：形态的势、力、道、场、空间和情感等。

（3）关系元素：位置、方向、大小、环境、重心等在形态组合过程中显现的相对造型特性。

（4）实用元素：功能、语意、材料、结构与工艺特性等。

二、立体构成是基于特定的视觉传达目的，将造型元素依据一定的构成法则整合为具有主观审美感受形态的过程

第一步的分解并不是最终的目的，其目标是更加理性地运用这些造型元素，依据一定的构成法则创建新的形态，并最终达到视觉传达的目的。通过视觉所要传达的是作品中的内在精神、信息与意念。

立体构成中需要研究的构成法则包括：美的形式法则、结构与工艺法则等。在实际设计过程中同时还要考虑到功能特性、环境特性、经济特性、社会特性等因素（图1-14）。

"这一任务的第一部分，即分析的部分，接近'实证的'科学任务；第二部分，即发展的方式，接近哲学的任务"（康定斯基）。

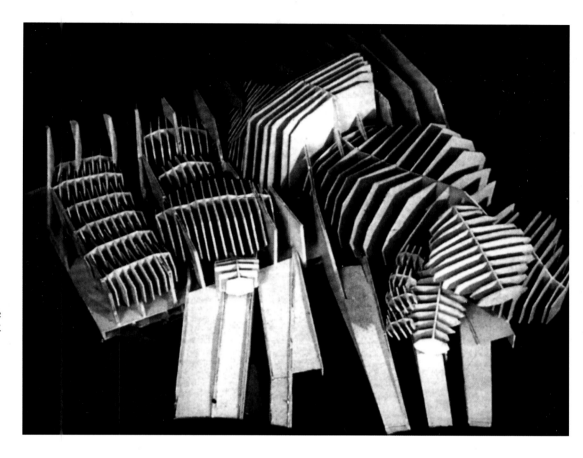

▶ 图1-14 包豪斯学校学生的立体构成作业

1.3 立体构成课程的教学目标

立体构成课程主要是培养学生在三维空间内的基本造型能力、设计创意能力、构思表现能力和视觉审美能力。

中国古代称设计为"意匠"二字，晋代陆机的《陆士衡集》文赋曰："辞程才以效伎，意司契而为匠"。唐代诗人杜甫的《杜工部草堂诗笺》丹青引赠曹将军霸诗曰："诏谓将军拂绢素，意匠惨淡经营中"。将这两个字拆开，"意"字上面是"音"，下面是"心"，表明设计的第一层含义是"心声"，即作品是由心而发的意念、创意、构思；"匠"字里面是"斤"，指古代敲凿的工具，外面则是一个开放的木框，表明设计的第二层

含义是"表现"，即将创意与构思视觉化为三维空间中的形态。对创意构思能力和表现制作能力的两个方面训练，一直贯穿于立体构成的整个教学环节中。

立体构成课程的教学目标主要体现在以下方面：

一、拓展思维的空间，培养空间思维的能力

二、培养三维空间的造型能力

通过对形态的组织和再创造，熟悉和掌握设计的基本技法及其形式原理，建立起一套基本视觉语言体系。

三、提高构思创意能力

能够在形态构成的过程中，正确运用造型元素的视觉语意，并通过构思与创意，传达特定的意念、情感和

信息。设计过程是设计师依据一定的视觉传达目的，运用视觉形象素材进行逻辑思维的构思创意过程。

四、提高对材料和工艺的理解与思考

材料和工艺是设计视觉化的物质与技术基础，必须经过亲身的体验，才能形成有机的学问。材料和工艺也是设计构思过程中需要重点考虑的造型因素。通过实践要意识到设计是在一系列限定条件下的自由，不应感觉到限定条件的束缚，要寻求在限定性条件下的特殊表现力。

五、增强造型审美形式的感受能力

在设计领域中的"感受"是一种可以培养的形态审美感觉，设计教育的目的就是培养这种既有人类审美共性，又有设计者审美个性的形式感受。这种"感觉"体现在两个方面：

（1）在审美能力上，能对自然形态和他人作品有敏锐的观察、感受和正确的理解。

（2）使自己的设计作品既符合人类一般意义上的审美价值，又能表现自身存在的个性价值。

基础课程的一个教学任务是要修正学生感觉上的一些偏差，同时又不束缚他们的创造能力，使他们不沉浸于某种偏重风格的可悲状态。

总而言之，立体构成这门课程主要是培养学生三维形态的感受能力，及空间思维能力、构思创意能力和制作表现能力。培养学生在实际设计中综合思考结构、材料、工艺、功能等技术性因素，以及经济、社会和环境等人文因素的科学设计态度（图1-15）。

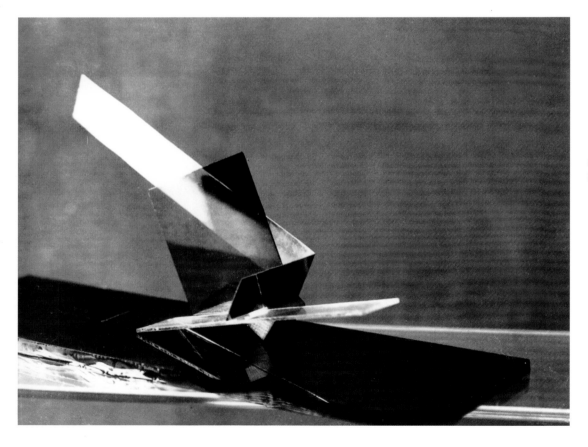

◀ 图1-15 包豪斯学校的构成作品——面材插构设计

2

三维空间的视觉传达

立体构成区别于平面构成与色彩构成的关键，在于其对三维空间形态特征的研究，由于立体形态在三维空间中占据一个实际的位置和空间体积，所以其视觉表象会受到诸多因素的影响。

2.1　观看位置的影响

平面中的形态是靠线条和轮廓来表现其自身，这些线条和轮廓是确定的、静止的。而一个三维空间中的立体形态却没有固定不变的轮廓，只要人的视距、视高和视角稍微变化，眼睛所看到的视觉表象就会随着发生改变，空间形态轮廓线的显隐及角度、长度、透视关系等都会发生变化，甚至会呈现完全不同的视觉表象。

米开朗琪罗为了使大卫的雕像在台座上显得更为亲切，艺术家有意放大了雕像的头部和两个胳膊，以纠正其在仰视下的形变。这样，以观者的仰视角度，雕像在视觉上显得更为坚强有力（图2-1）。

2.2　时间特性的影响

当我们围绕一个空间形态走动的时候，随着时间的变化形态会向我们呈现不同的视觉表象，所以三维空间形态要通过多个观看瞬间，在多次印象的基础上，才能形成一个完整的视觉概念。例如观看以线构成的创作作品时，随着位置的改变，线和线之间在视觉上相交生成的"虚点"，就会随着线与线之间相对位置的变化而改变，"虚点"像依据一定的空间韵律在不断地跳动，形成了一种特殊的视觉感受（图2-2）。

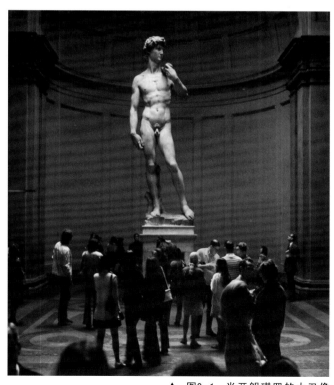

▲　图2-1　米开朗琪罗的大卫像

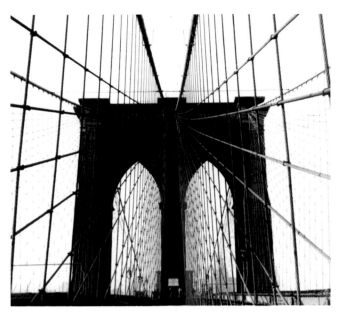

▲ 图2-2 "虚点"的跳动　　▶ 图2-3 光与影

如果一个空间形态具有巨大的体量，还会给我们更加复杂的视觉、心理感受。甚至可以纳身其中，自身就成为整个作品的一个有机构成部分，特定的位置、特定的视角、特定的心态、特定的环境因素等，会产生更为复杂的时间、空间感受（图2-3）。

由于"这里也存在着进入艺术作品之中的可能性和存在着使人自身主动涉及艺术作品的可能性，以及存在着以人的所有感官体验艺术作品刺激的可能性"（康定斯基），所以，观众已经被作为构成一个整体视觉形象必要的组成环节。当他们转译了对空间总体流动的经验时，便参与了艺术家们的活动和反应。

2.3　光影的影响

平面作品一般需要在适度的均匀光照和平行视线条件下，才会呈现其最佳的视觉表象，而三维空间形态在不同光色、光强和不同的环境下，便会呈现出完全不同的视觉表象。

摄影师约翰·阿尔曼德罗斯曾这样说过"我们拍了

许多底片，并且是在很特殊的光线下拍摄，常在所谓的'魔幻时刻'（Magic Hour）拍摄。我们准备并等待一整天，在太阳下山和天黑之前有20分钟的拍摄时间。我们疯狂地拍，充分利用这美丽的光线"。

"光和影"如同颜料般渲染着立体形态与空间，赋予它们丰富的表情和情感特征，使得一些结构被强调或消减。往往强烈而又均匀的光照环境反而会使三维空间的形态平淡，没有层次（图2-4）。

2.4　触觉感受的影响

真实三维空间形态的肌理已非二维平面上的虚拟假象，它是可以被触摸的，并且通过人的触觉真正感知三

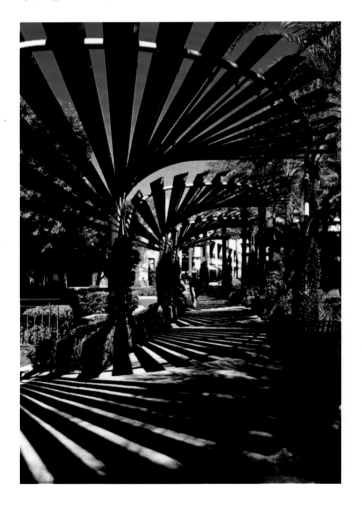

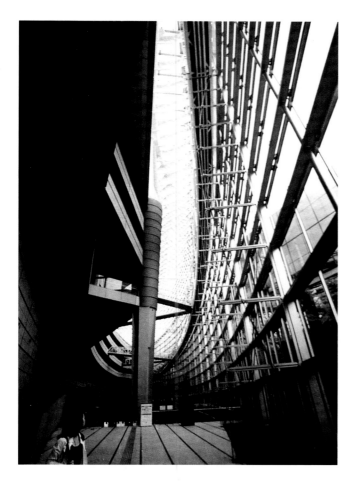

▲ 图2-4 空间内的感受

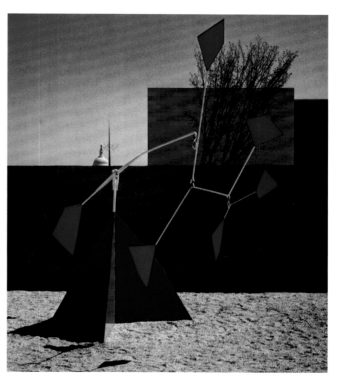

▲ 图2-5 风动雕塑——亚历山大·考尔德设计

维空间形态的表面状态。视觉、触觉的协同作用，可以使人产生更为复杂的生理和心理感受。

2.5 运动性的影响

一些三维立体形态能在空间中借助特定的外力，表现一种持续的运动变化。与此同时，三维立体形态的空间结构关系也在不断发生变化，在三维空间属性之外又加入了时间与速度的因素（图2-5）。

从以上对三维空间形态视觉表象的研究，我们可以获知，立体构成虽然只比平面构成增加了一个空间的维度，但其复杂程度却成倍增加。

2.6 课程设计——三维空间的视觉传达

▲ 图2-6 线的空间组合构成——TADASHI KAWAMATA设计

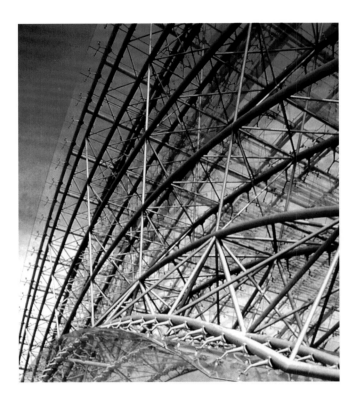

▼　图2-7　德国来比锡商贸中心空间构成——温格坎·马格设计

◀　图2-8　面材穿插空间构成——五十岚威畅设计

▲　图2-9　面材穿插空间构成——包豪斯学生的设计

3

基 本 形 态 元 素

基本形态元素的分析包括两个层面，首先是将单个元素在孤立状态下进行分析；然后是将现象的相互作用结合起来进行并置分析。对设计师而言，特别重要的是观察自然界是如何运用基本形态元素的，哪些元素是必须予以考虑的，它们具有什么性质，又怎样形成综合体等等。事实并不存在绝对孤立的视觉元素，视觉元素的存在要依据一定的视觉环境，以及元素之间的关系。只有通过一种显微式的分析过程，才能将艺术科学地引向一个无所不包的综合体中，这将远远超越艺术的范围，进入到"人"、"神"合一的领域之中。其实这就是道家美学思想中的"道"和"理"（图3-1）。

针对一些人认为构成思维的方式，是对艺术的肢解这一观点，"我们应该彻底消除'解剖'艺术所产生的恐惧"。如果经历过亲身的体验，就能够更好地理解各种图形分别具有哪些表现潜力，并依照各种几何形状的秩序去制作（例如圆形或三角形），以便能在纸上落笔之前，先行"感受"和"体验"这些形状。当然在基本形态元素的分解过程中，分析与描述总是落后于体验，并以体验的结果作为素材的。

3.1 基本形态元素

立体构成重点研究的基本形态要素包括点、线、面和体。三维空间中的基本形态元素可以分为积极形态和

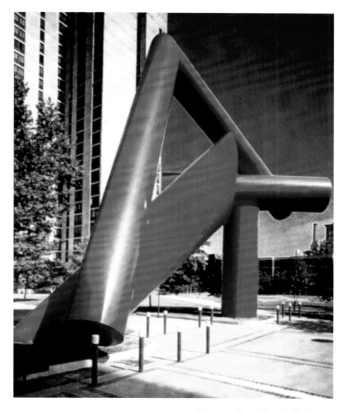

▲ 图3-1 契约——伯纳德·利伯曼设计

消极形态两种类型。

积极形态：可以确实把握的积极存在的实体形态。

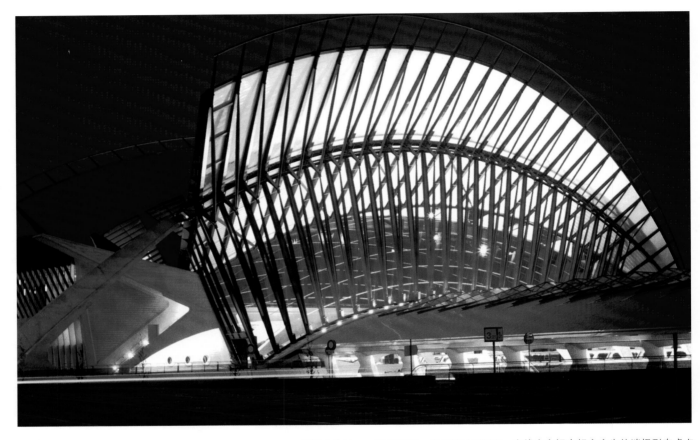

▲ 图3-2 里昂火车站——圣地亚哥·卡拉特拉瓦设计 由线在空间中相交产生的消极形态虚点

消极形态：处于可见状态的纯粹形态。消极形态是被其他造型元素诱导产生的一种空间形态感觉，自身不是切实存在，而是依附于其他积极形态存在的无大小的点、无粗细的线、无厚度的面、无体积的空间形态（图3-2）。

元素分析是通向作品内在律动的桥梁，正所谓"知深而爱切"。艺术的元素是艺术作品本身的构成重要要素，因此，在每一种不同的艺术作品中，艺术的元素肯定是不同的。

一、点

绝对的点是线的端点、线的交叉点，是只标定空间位置，没有大小的消极形态。瓦西里·康定斯基称点为"绝对的雄辩、伟大的缄默"。点是最简单的构成单位。它不仅指明了位置，是视觉停留的泊站，而且使人能感觉到在它内部具有膨胀和扩散的潜能，作用在周围空间。

点是一个休止符号，一个无话可说的符号（消极因素），是从一实体到另一实体的桥梁（积极因素）。点是研究图形的起点，是最小的、不能进一步被继续分割的元素。让点运动起来就形成了线。决定点的本质还包括它与衬底之间的相对尺度，比如说，一个比较大的点就变成了一个圆盘。

点无方向性，没有进一步的发展诱导，可以被想像成无比多样的形状。

点类似音乐上一声短促的鼓点或三角铁的打击声，点的不同的重复可形成节奏。点具有强烈的心理力量，在其周围有强烈的空间势能场（图3-3～图3-5）。

当出现两个点时，便能表现出两个点之间的长度和隐晦的方向，一种"内"能在两个点之间产生特殊的张力，直接影响介于其间的空间。

点是时间上的最小单位。人时刻进行着"点视觉"

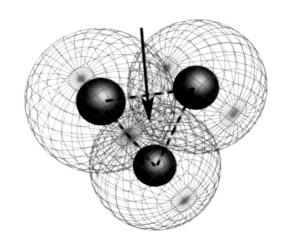

▲ 图3-5 点空间势能场的叠加形成虚面的感觉

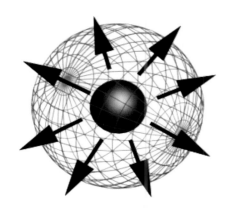

▲ 图3-3 点的空间势能场

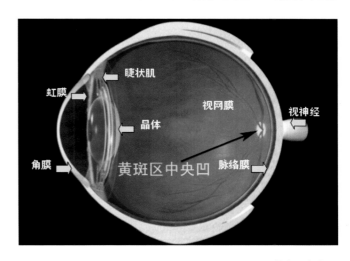

▲ 图3-6 黄斑区中央凹

模式的观看，将眼睛视网膜上（图3-6）黄斑区中央凹部位对准到视域范围内的某个点。

急速的眼动就是人的观看模式，眼睛在观看面和线时，人会在不停的眼动过程中把握形态存在与发展的动势；唯有点，人的眼睛才能真正停留凝视，点成为眼动停止的落脚点，成为作品整体的某个结构中心。

二、线

绝对的线是面的边缘、面的相交线，是只标定长度和方向，没有粗细的消极形态。一根线也就是眼睛追寻

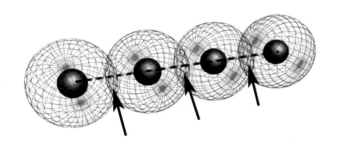

▲ 图3-4 点空间势能场的叠加形成虚线的感觉

▲ 图3-7 钢管家具——丹麦设计师亚·拉德和杰克·尤尼设计

▲ 图3-8 自然中的点和线

的轨迹（图3-7）。

　　一条线可以被想像为一串联系在一起的点。它指示了位置和方向，并且在其内部聚集起一定的能量，这些能量似乎沿其长度在运行，并且在各个端部加强，暗示出速度，并作用在其周围空间（图3-8）。

　　一个点能够衍生出哪一种线，要看这个点的运动是受到了哪一种力的驱使。在单一的、有规则的动力作用下，会衍生出直线；而两个或者多个动力，就会衍生出折线或者曲线。

　　作为绘画的方针是从所表现形态的综合中提取能表现力量关系的内在线条，客体是被作为能量的紧张来考虑的。而构成过程则简化为编排这些体现了紧张感的线条，视线自然地趋于追踪这些线条的反向，因为它跟着线条运动，便赋予线条以运动的品质（图3-9）。

　　一名包豪斯学校的学生回忆道"瓦西里·康定斯基的课上了两个小时。为了进行绘图的练习，瓦西里·康定斯基时而独自动手，时而在学生们的帮助之下，用支架、板条、木线和直尺之类的东西搭成了一组静物。他不允许我们在画面上照搬静物。瓦西里·康定斯基宁可

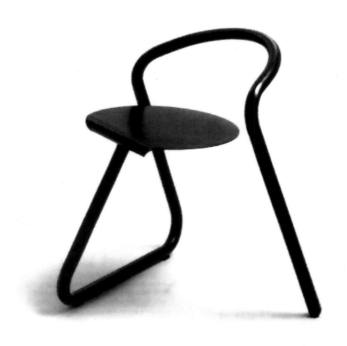

▲ 图 3-9 钢管家具——斯堪的纳维亚设计
整体椅子的结构就是一条蜿蜒盘转的线

命令并且期望着学生们，能把这组静物理解成许多张力线或者结构线，记录着它从头到尾、或轻或重的独到特点"。

基础构成课程是训练学生把自己转移到形态本体的存在中去。与线条携手同游，才能深刻体会"线"这一造型元素的情感特征。在魏玛时期的包豪斯，有一个作业就是练习绘制自然的叶子，观察叶脉具有怎样的表现力。

线是点在运动过程中留下的空间轨迹。直线在最简洁的形式中，表现出运动的无限可能性。"冷与静"构成了水平线的基调，以它最简洁的形式表现出运动无限和冷峻的可能性。垂直线以最简洁的形式表现出运动无限和温暖的可能性。哥特式大教堂垂直高耸的力象线和中国古代水平延展的大屋顶，正是水平线空间力象和垂直线空间力象的集中体现。时代、民族的精神气质，以及个性的精神内涵决定了"线型"的选择。

每一个形态都以自身的特征描述了力和速度，以及

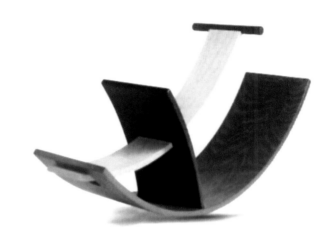

▲ 图3-11 弯木家具——斯堪的纳维亚设计

创造它的操作特征。每一条线都具有一种固有的运动品格，游离于自身表现的内容之外，它们是创作活动中看得见的轨迹。线曲率变化的幅度决定曲线速度的感觉。

三、面

绝对的面（图3-10）是体的表面、空间的界线，是只有空间延展面积，没有厚度的消极形态。

空间中的面可分为以下几种类型：

直面：单纯、舒畅、简洁；

垂直面：严肃、紧张、强意志；

水平面：安静、稳定、扩展；

斜面：运动、不安定；

曲面：温和、柔软、流动（图3-11）；

几何曲面：理性、规则（图3-12）；

自由曲面：奔放、丰富、充满情趣。

四、体

在三维空间中具有一定体积的实体形态。体的消极形态是被其他造型元素界定出来的，占据一定的体积空间。

实体形态的点、线、面与体之间的区别是相对于环境而言，而非绝对的。相对于环境足够小的体，可以看

▼ 图3-10 埃罗·沙里宁在研究面的表情

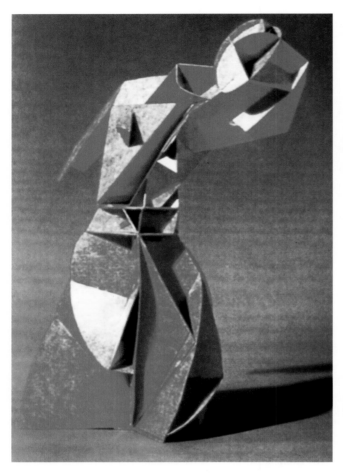

▲ 图3-12 曲面构成设计 ▼ 图3-13 费尔南多·波特罗设计

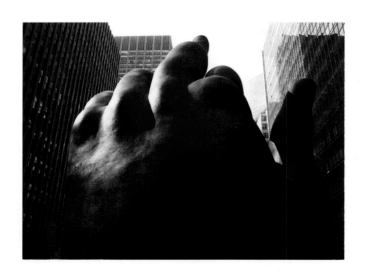

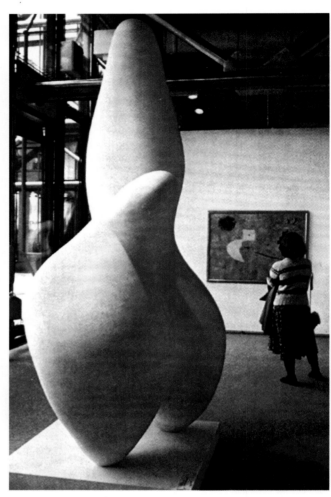

▲ 图3-14 体的构成设计作品——云之牧人设计

作是点。长度比截面尺度足够大的体，可以看作线。体在相对的条件之下，有可能成为视觉上的点，此时其复杂的属性会在瞬间简化（图3-13、图3-14）。

在下一章"量与势"中将对面和体进行更为深入的研究。

3.2 复杂形态的形成

所有复杂的有机形态都是从简单的基本形演变出来的，如果要掌握复杂的自然形态，关键在于了解自然形态形成的过程，同时赋予自然形态的生命力。造型单纯

的基本形态元素，经过以下的修改编辑过程，便可以形成真实世界中的复杂形态。

一、对基本形态元素进行修改编辑

对基本形态进行诸如卷曲、折叠、扭曲、切割、展开、穿透、膨胀、凹凸、分割、产生消极形态等修改编辑方式，使基本形态元素复杂化（图3-17~图3-19）。

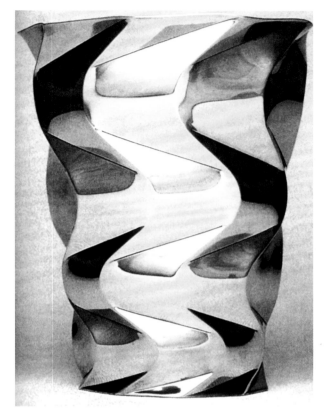

▲ 图3-17 花瓶——约翰·本加敏设计

▲ 图3-15 板式椅子——斯堪的纳维亚设计

▲ 图3-16 纸木气泡椅——弗兰克·盖里设计

二、基本形态元素之间依据一定的形式法则进行组合、叠加计算，形成复杂的形态

叠加计算又被称为布尔运算（Boolean），包含合并、交集、差集三种运算方式（图3-18~图3-21）。

多个形态构成的对象中，形态之间将依据以下的原则进行归类组合：大小相似进行组合，形状相似进行组合，色彩相似进行组合，位置相似进行组合，运动方向相似进行组合，运动速度相似进行组合。

三、加入运动与时间因素

对基本形态元素进行扩大、移动、旋转、摆动等操作。由某一特定形状中的轴线所造成的运动，大都具有两个相反的方向，由人们的偏爱而选定其中的一种。

基本形态元素在运动过程中，其造型属性和情感特征会随之改变。例如在保罗·克利的基础构成课上，他

▲ 图3-18 交集

▲ 图3-21 合并

▲ 图3-19 差集　　　　▼ 图3-20 差集

给学生留的作业是，要求他们以多种不同的手法，在多种不同的条件下运用同样的图形做反转的、转90°角的和大头冲下的等等。这么一来，简单形象所具有的潜在表现力就让学生们耳熟能详了（图3-22）。

四、环境的变化

环境中的光照条件常常会发生光强、光色、投射角度、光源性质等变化，观察环境的视点也会发生变化，并影响环境中其他对象，使得对象的属性发生改变（图3-23、图3-24）。

五、观看者的主观因素

观看者主观因素的不同（例如阅历、心情、教育背景、审美情趣、知识经验等差异），会对形态视觉表象的审美判断造成影响。

简单的基本形态元素经过以上的修改、编辑或条件影响，演化为复杂的空间形态。一方面不断分析复杂的自然形态，并将其还原为可以理解和把握的基本形态元素，才能更好地理解它们和更为理性地运用它们，从而得到更多的设计灵感。另一方面要洞察基本形态元素的性质，理解变形的可能性和效果，为最终的设计任务服

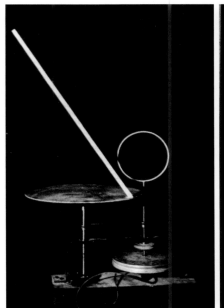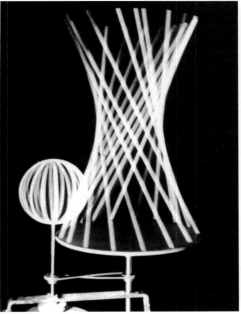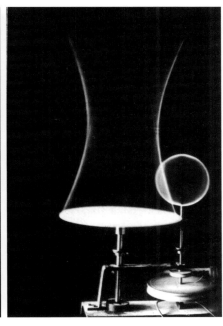

▲ 图3-22 包豪斯的运动视觉实验

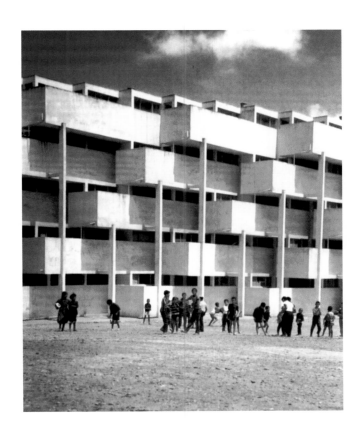

▲ 图3-24 几何构成的光影变化——五十岚威畅设计

◀ 图3-23 摩洛哥住宅光影变化——本·安德瑞和乔治·斯杜德设计

务，使作品中任何一个形态组成部分和造型细部，都恰如其分地服务于所表达的主题（图3-25）。

3.3 肌 理

肌理是空间形态表面的视觉和触觉表象，也是造型的有机构成部分（图3-26）。材质的选择、表面处理工艺的选择和光环境等条件，都直接影响对象表面肌理的最终效果。

一、立体构成中的肌理分类

（1）材质肌理：由对象自身的材质属性所决定的表面肌理效果（图3-27、图3-28）。

（2）人造肌理：由后期表面加工所制造出的肌理效果。

人造肌理又可以分为规则构造的肌理和偶成肌理两种。规则构造肌理是以一定的逻辑编排秩序（重复、渐变、发射、密集、相似等形式法则）的编排视觉元素造成一种机械的、秩序的、规则的构造肌理之美。

而偶成肌理只能控制其整体的效果，不能精确预期

▲ 图 3-25 对标准几何体的修改和编辑——弗兰克·盖里设计

▶ 图3-26 肌理羊——曾明男设计

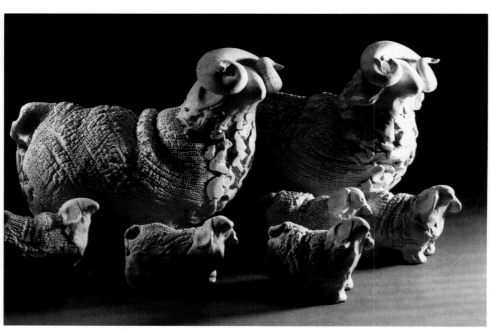

▲ 图3-27 材质肌理设计

▲ 图3-28 人造肌理设计

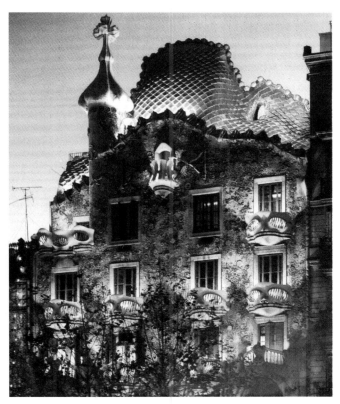

▲ 图2-29 偶成肌理设计

最后的视觉表象，得到的是不可重复的、超越人的主观意志的、自然天成的肌理效果（图3-29）。

二、肌理的形态特征

（1）构成肌理的形态要素要足够小，以弱化人们对个体形态特征的关注，从而注重对象表面整体的肌理效果。

（2）构成肌理的形态要素要有很高的构成密度，并且数量要多，分布要均匀。

三、肌理在造型中的作用

（1）利用不同的肌理可以划分形体块面，增加形态的视觉层次，增强形态的立体感受。

（2）迷彩就是利用了视觉肌理的分割作用，碎化对象的视觉表象，以达到隐蔽的作用。肌理是材料内在情感的外在表述。

（3）肌理是造型的有机组成部分，可以丰富形态的表情。

（4）肌理可以用于传达视觉造型语意，暗示表现对象的功能。

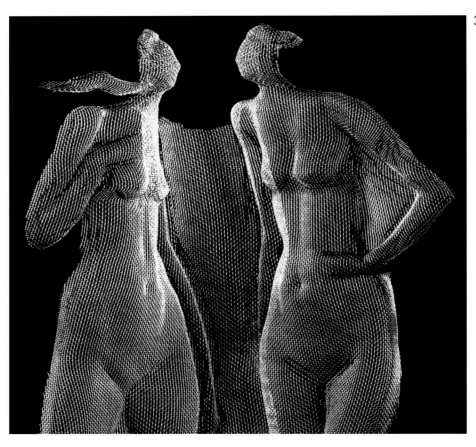

3.4 课程设计——基本形态元素

◄ 图3-30 肌理元素的
构成设计——谢栋梁设计

▲ 图3-31 面的元素构
成——五十岚威畅设计

▼ 图3-32 肌理元素的
家具设计——斯堪的纳维
亚设计

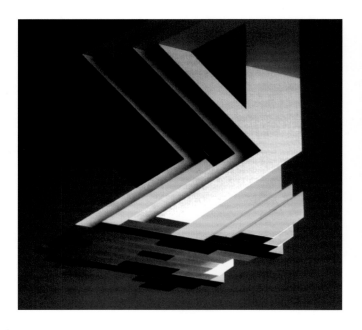

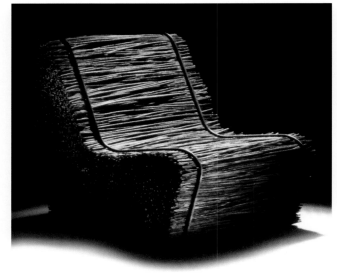

4

量 与 势

立体构成中量与势两个重要的造型要素，是通过作品能感受到的一种物理感觉，而对于提升作品魅力来说，量与势的心理感觉尤为重要。

4.1 量与势概述

造型的量可以分为物理量和视觉心理量。物理量指对象实际的体积、重量、数量等属性。这些属性是客观的，容易被把握的。视觉心理量则是对象自身的造型表述，是通过视觉给人的心理体验。如，对造型力度、致密程度、重量及体积等属性的心理判断。

就外在的概念而言，每一根独立的线或绘画的形都是一种元素，一种物理的量；就内在的概念而言，则不是这种形本身，而是活跃其中的内在张力——元素，是一种心理的量。

造型的势，是由物象视觉表象激发的对视知觉力场的感受，是物象外部形态对人的心理作用，即形态在视知觉力场上的势能。比如，对形态变化的趋势、方向和大小等属性的判断。

哥特式宗教建筑，竖直高耸的造型特征形成向上生长和延伸的趋势，使人的灵魂升华，以更为接近天国和上帝。新艺术运动中的各种装饰细部也大多采用具有弹性动势和具有自然生命力的形态（图4-1）。

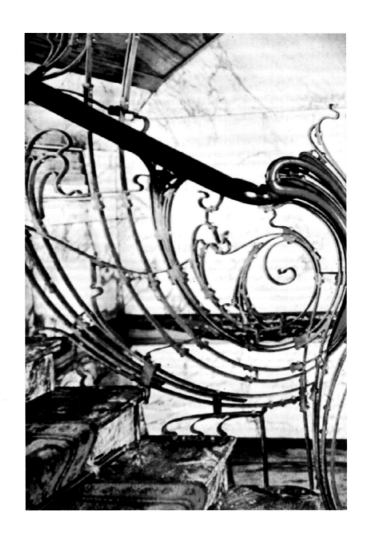

▶ 图 4-1 自然中线的动势

▲ 图4-2 地铁入口——赫克托·吉马德设计

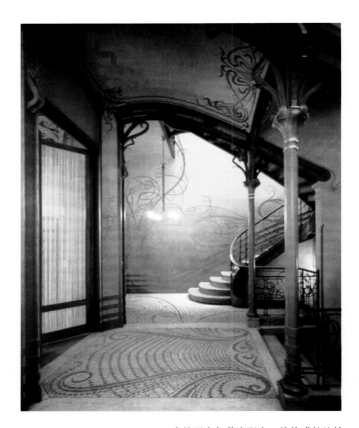

▲ 图4-3 实体形态与薄壳形态、线构成的比较
▼ 图4-4 体积大的形态视觉心理量大——费尔南多·波特罗设计

洛可可和巴洛克同属于大量运用繁复装饰的艺术流派，其最大区别就在于前者的装饰形态纤秀、女性化和软弱柔靡，形象缺少势能。而巴洛克的装饰则多采用宏大的涡形装饰，扭曲旋动的形体，强调流动、旋转的动势，表达一种热烈奔放的激情（图4-2）。

4.2 形态的量

形态的视觉心理量是对象自身的造型表述，是通过视觉给人造成的心理体验。对形态量的判断主要受以下几个方面的影响：

一、形态类型
实体形态比由面构成的薄壳形态、由线构成的框架形态等消极形态的视觉心理量大（图4-3）。

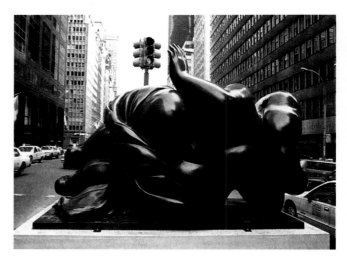

二、形态的大小
体积大的形态具有的视觉心理量大（图4-4）。

三、线型

直线型的形态比曲线型形态的视觉心理量大。

四、色彩

色彩中的色相、明度、纯度等属性，以及色彩之间的对比关系，都对形态的视觉心理量判断产生重要的影响。

五、肌理

肌理粗大、光影比较硬的形态，其视觉心理量比较大。

六、造型

形态复杂的或形态特异的对象，由于视觉对其投注较多的关注，所以具有的视觉心理量比较大。

七、势能

具有较大势能的形态，其所具有的视觉心理量比较大。

八、主观因素

对视觉心理量的判断还受观者主观因素的影响。

九、环境因素

对视觉心理量的判断还受形体所处环境、位置、光影特性、对比关系的影响。形态视觉心理量的判断，对立体构成形式法则的运用，将产生重要的影响。

4.3 形态的势

形态的势就是构成对象造型元素的运动趋势，是三维空间中形态内在精神特质的重要表现，是观看过程中的非意识因素，即一种视觉思维（Visual Thinking）活动。作为一名设计师，必须不断地在设计实践中，训练自己对量与势的正确和敏锐的视觉心理感受。

我们的眼睛可以聚焦的只是视野中极小的部分，为了获得足够的信息，它必须很快地转动，连续地搜集各个聚焦点，被称为"点视觉"。人的观看方式是"点视觉"的，观看的过程实际上是视觉焦点沿着形态表面的运动过程。

例如，当我们的眼睛沿着水平线运动时会产生左右运动的趋势。而眼睛沿着垂直线运动时就会产生上下运动的趋势（图4-5）。

左侧水平线与垂直线相交，水平线的左右运动趋势保持原态，垂直线在一个方向上的运动趋势自然会受到抑制。右侧水平线与垂直线相交，水平线的向左运动趋势受到抑制，垂直线在向下方向上的运动趋势也会受到抑制，见图4-6。

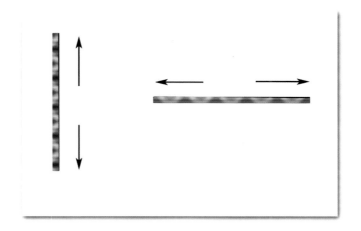

▲ 图4-5 垂直线和水平线的运动趋势

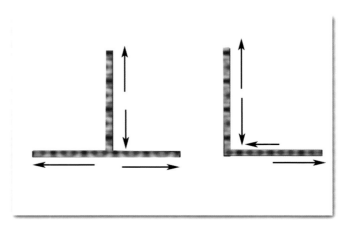

▲ 图4-6 垂直线和水平线的运动趋势

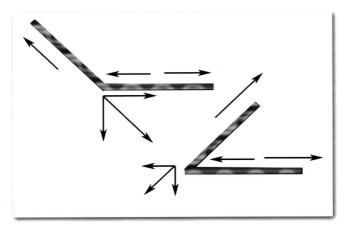

▲ 图4-7 锐角和钝角的运动趋势

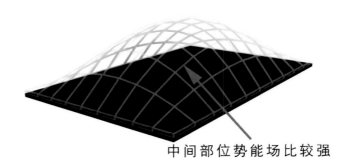

中间部位势能场比较强

▲ 图4-8 平面的势能场

线与线相交成钝角，斜线向右下方的运动趋势被分解为水平向右和垂直向下的两个量；水平向右的量与水平线向左的运动趋势相互抵消，从而降低了形态间的冲突。线与线相交成锐角，斜线向左下方的运动趋势被分解为水平向左和垂直向下的两个量；水平向左的量可以加强水平线向左的运动趋势，从而强化了形态之间的冲突（图4-7）。

观察的过程成为对动态力的体验过程。形态的"张力"是指元素内在的力量。对运动的知觉和对具有倾向性的张力的知觉是完全不同的两种知觉。

势能场是形态势能交叠的区域，实际就是形态的量感向周围扩张的趋势，其强弱受形态量的大小影响。势能场主要分为以下三种类型：

一、点势能场

这种势能场主要是由眼的活动产生的。人眼在观看形态时，是通过形态视觉焦点（如形态对比最强烈的地方、形态中动的结构、局部不规则的变异等）间快速眼动来把握其整体特征的。快速眼动在形态视觉焦点中间地带形成了视觉轨迹的密集区，产生类似于能量场的作用区域。

例如，对于一个平放在地面上的长方形面，该形态的视觉焦点应该是面的四个角点。因为这些角点是水平线和垂直线交会之处，水平线和垂直线的运动趋势都在

角点上受到了遏制，所以角点部位是长方形面形态对比最强烈的地方，因此成为视觉注意的焦点。人的"点视觉"特征——眼动，就在这四个角点之间快速进行，而焦点之间的运动轨迹不外乎有6条，形成的视觉轨迹密集区如图4-8所示，使长方形平面的上部空间形成一个势能场。由于中间部位是视觉轨迹叠加的部位，所以其势能场强比边缘大。

如果将一个物体放置在长方形面上，当该物体处于面的中心部位时，其所受到的空间限定能量要比位于面边缘部位时大。

二、弹力势能场

具有弹力势能场的形态在变形时，有对外力的强烈反抗作用和恢复其形变前状态的能力，表现出造型形态的不稳定性和强烈的反弹舒展的动势。对外力的反抗越强，自身形态的肯定性就越强。

弹力势能场的形成与点视觉密切相关，人在观看曲线时，视点将沿着曲线运动，在快速的眼动过程中，视点不断有被从曲线上抛离的趋势，抛离的方向就是曲线在每一点上的切线方向（图4-9）。不论眼动过程是从 A 点到 B 点，还是从 B 点到 A 点，都会在曲线凸的一侧向空间发射其弹力势能场。红线是从 B 到 A 的弧线的切线；绿线是从 A 到 B 的弧线切线；蓝线是红线和绿线的合力方向，是线条向空间释放的势能场。

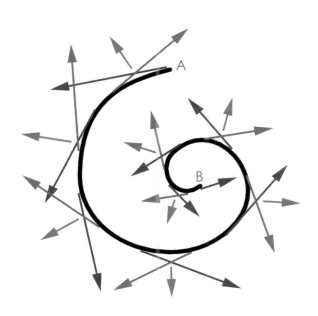

▲ 图4-10 曲线弧度连续性的势能场

▲ 图4-9 线的势能运动趋势　　　▶ 图4-11 生长繁殖的势能场

曲线弧度的连续性是势能场（力道）传递的基本保证，也是区分绵软的线和弹力的线的关键所在。在新艺术运动中的具有强烈自然活力的曲线，是我们研究弹力势能场的绝佳范本(图4-10)。

三、生长繁殖的势能

生长繁殖的势能是一种由形态的重复或渐变秩序诱导的心理定势，即形态依据一定形式法则循序发展的趋势（图4-11）。

4.4 势能场的空间配置

势能场的空间配置表现为，形体对进入自己势能场的物体产生一定的作用。当两个物体的势能场适当叠加时，这两个物体之间发生一定的联系，当距离小到一定程度时，物体间形成一个整体。在空间中配置形体时一定要考虑到其自身的势能场，使场能的叠加做到疏密有致、"不旷不塞"能够充满整个作用空间。

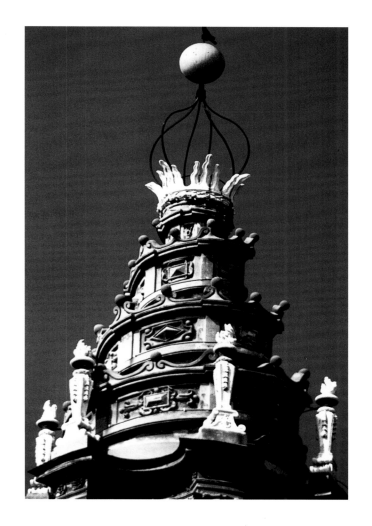

4.5 课程设计——量与势的构成

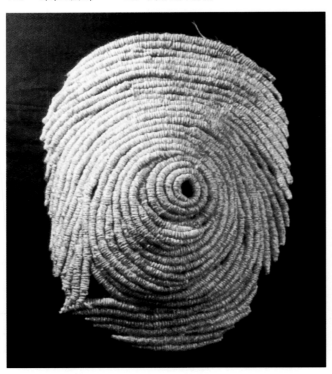

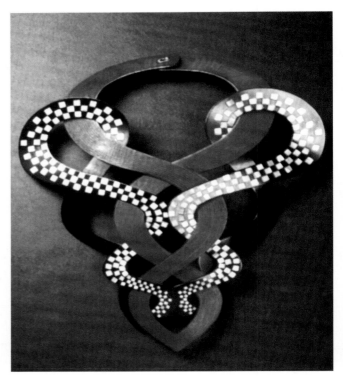

◀ 图4-12 重复构成 壁饰　　　　▲ 图4-13 构成小品 首饰

◀ 图4-14 竹篮——SHOUNSAI SHONO设计　　▼ 图4-15 重复构成

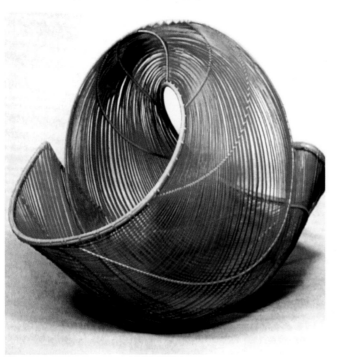

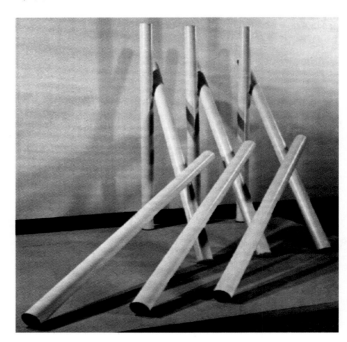

5

空　　　间

立体构成课程所研究的空间是从人类生存的无限的三维空间中分隔出来的，与造型主体相关联，受视觉思维支配的可感知的空间。空间的创造过程就是运用实体形态进行的视觉限定，通过限定从无限中构成有限，使无形化为有形（图5-1）。

5.1　空间概论

有形的空间表现为一种介于实在与虚无的中间状态。

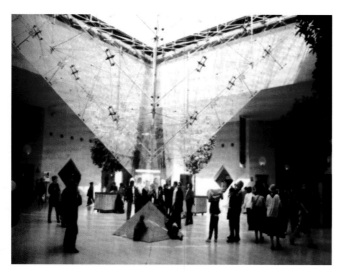

▲ 图 5-1　卢浮宫扩建大厅的展示空间——贝聿铭设计

▲ 图 5-2　限定性比较强的视觉空间 欧洲人权法院 ——理查德·罗杰斯设计

空间依据其限定性的强弱，可以进行如下分类：

一、视觉空间

空间的限定性比较强，具有比较确定的空间视觉表象（图5-2）。

根据限定的方式又可分为开放空间和闭合空间。开放的空间可以在某个向度上向无限空间自由延伸。闭合空间是限定性最强的封闭、收敛和可测知的空间表象。

二、心理空间

心理空间只存在极弱的限定，仅可感受到其作用效

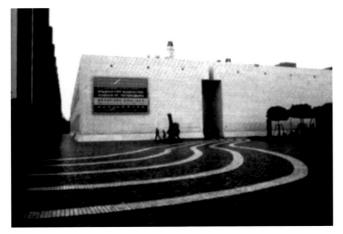

▲ **图 5-3 限定性比较弱的心理空间** 波昂美术馆的入口设计使用地面上铺装而成的五条白色曲线进行空间限定

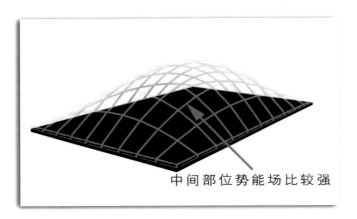

中间部位势能场比较强

▲ **图5-4 长方形地载所产生的势能场**

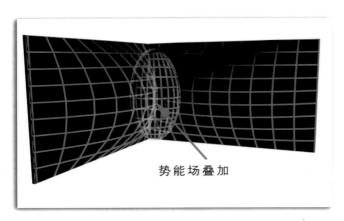

势能场叠加

▲ **图5-5 左右长方形围闭所产生的叠加势能场**

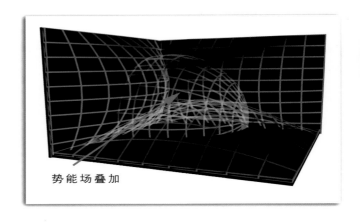

势能场叠加

▲ **图5-6 左右长方形围闭和地载所产生的叠加势能场**

果。心理空间往往是单一形态势能场作用的结果。除此之外，光、肌理、色彩、声音、气味等因素，都可以限定心理空间（图5-3）。

从表面上看，似乎起限定作用的实体形态处于设计的主导地位，实际上在某些情况下实体形态的存在是空间形成的需要。在建筑构思中就有一种方法，设计过程首先从空间规划入手，然后再进行实体形态的设计。

5.2 空间感觉的形成

空间感的产生主要是由于起分隔作用的造型主体势能场的作用。造型主体的势能感受是知觉场，是人的视知觉结构所捕捉到的超乎表象之外的感受。另外，空间的知觉还综合了诸如视觉、听觉、嗅觉、触觉等多方面的感受。

如图5-4 所示，是由地面上长方形平面所限定的空间。而人在这个长方形平面内外的感受是不同的，在长方形平面内部，人切身感受到实体限定形态的势能场作用，感受到形态张力和势能场的叠加，产生很强的空间感（空间力象）；而在长方形平面的外部观看时，由于势能有自由延展的缓释空间，空间限定的感受减弱。

当多个实体形态（图5-5、图5-6）同时限定在一个空间的时候，空间的视觉表象被感知为实体间的相互

▲ 图5-7 光影渲染下的空间 法兰克福装饰艺术博物馆——理查德·迈耶设计

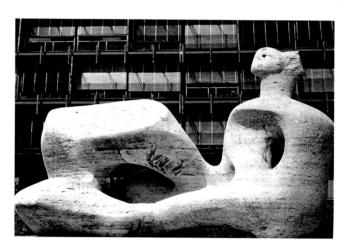

▲ 图5-9 亨利·摩尔的雕塑 有机人体上的"洞"是实体限定出的空间效果。胸部洞的空间"密度"非常高

作用，即实体势能场的叠加。

光影变化对空间感受的形成产生重要的影响。即使在同一个空间，当改变其投光角度、大小和位置时，会获得完全不同的空间感受。利用光影还可以丰富空间的表情，创造空间环境的气氛。瓦西里·康定斯基说："我正试图将光视为展现的活力来处理"。可见光对空间感受是非常重要的，常常被认作是空间造型的基本条件。

在设计过程中，应当反复变换位置去思考由光揭示出的实体结构和空间感受。在此切记，勿让光线的扩张作用把形式和空间感消融，而应捕捉此种动态，描绘其轮廓，使之彼此结合成为有机的整体，空间就从形态明确的结构中被限定出来（图5-7）。

5.3 空间的限定

由于立体构成所研究的空间，是通过视觉限定从无限中分隔出来的有限空间，所以，分隔是空间形成的关键，通过分隔使空间有形化。

鉴于人的空间知觉是视觉、听觉、嗅觉、触觉的综合感受，空间分隔可以分为实体限定、光的限定、色彩限定、肌理限定、气味限定和声音限定等。本书主要从限定形式、限定条件、限定程度三方面来深入探讨实体限定的造型作用与效果。

一、限定形式

如图 5-8 所示，根据限定的不同方位，可以分为天

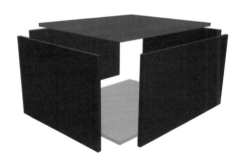

▲ 图5-8 蓝色的天覆、黄色的地载、绿色的围闭

覆、地载、围闭等方面研究实体限定的方式。在三种空间限定的形式中，地载的分隔效果最为强烈。

二、限定条件

限定实体形态的形状、状态、数量和大小等属性，对空间的视觉表象产生重要的作用。以块材、面材、线材分隔为例：块材限定的空间（图5-9）厚重、结实、

有分量感，且肯定、势能场比较强。面材限定出的空间分隔感最强，空间视觉表象轻巧单纯（图5-10）。线材限定的空间效果，分隔但有联系，空间有流畅的运动感（图5-11）。

三、限定程度

空间的限定程度可以分为：显露（透明、半透明和反射等限定状态）；通透（线、栅栏、网、开洞等限定状态）；实在（高低、宽窄、远近、向背等限定状态）。

不同的限定程度可以产生不同的空间视觉表象。例如，矮的实体限定形态封闭性减弱，与外围空间的连续性增强；高的实体限定空间有断绝和凝聚不动的表情。

空间限定（图5-12）的不同形状能产生不同的方向感和空间效果。例如，正方体、球体等具有中心对称的

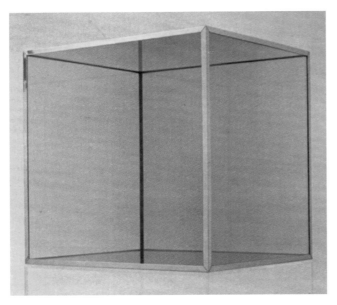

▲ 图5-10 冰冻立方体——透明面材限定出的空间效果

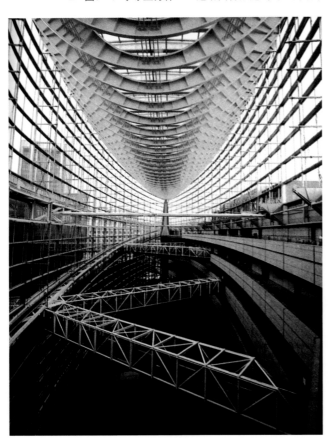

◄ 图5-11 东京国际广场 线材限定空间效果

▼ 图5-12 古根海姆博物馆——弗兰特·赖特设计 空间具有流动、期待和不安定的视觉表象

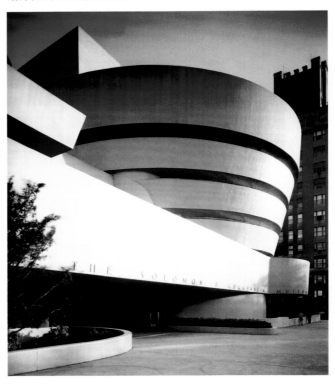

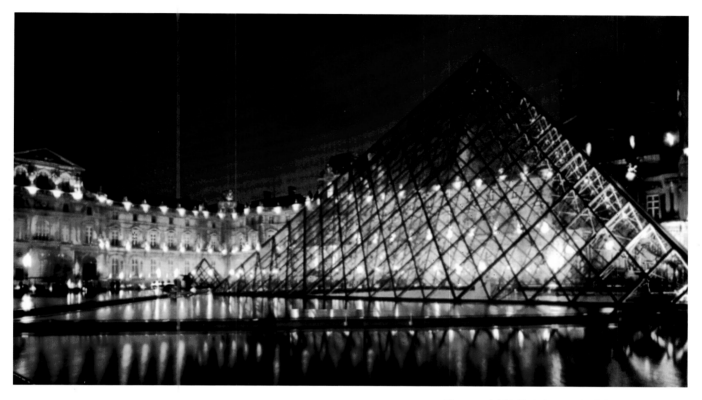

▲ 图5-13 卢浮宫扩建大厅展示的空间——贝聿铭设计

空间，中央停滞，周边部分流动。长方形的长向边具有导向性，加强了中央的流动感。

利用材料的光学性质可以丰富空间的表情。如全透明材料限定的空间具有渗透性，利用折射还可以改变空间的视觉表象，起到扭曲空间的作用和效果。全反射材料可以反射其他空间表象，具有延伸、扩张空间的作用和效果（图5-13、图5-14）。

5.4 空间的配置

一、势能场是实体形态的有机组成部分

创造实体形态时必须注意形态气势扩展所产生的势能场，它是产生美的空间感受的基础。装饰大师张正宇喜欢说"超以象外，得其环中"。"象"——即视觉表象，实体形态的势能场便是一种"象外"的知觉感受。

中国古代画论中的"计白当黑"说的也是"实"的形态与"虚"的空间之间的相对关系，只有被"象外"的势

▲ 图5-14 纽约国际商业机器公司厂房——贝聿铭设计 全反射的通长玻璃幕产生了奇幻的空间效果

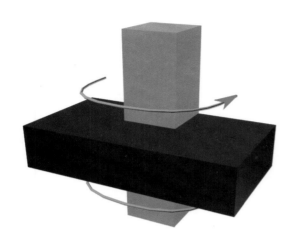

▲ 图5-15 空间势能限定死了呆板和凝滞

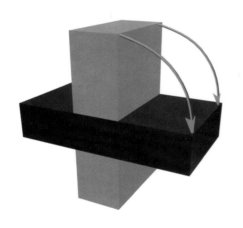

▲ 图5-16 空间势能多了一口气流动、衔接

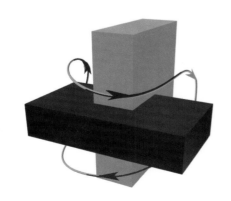

▲ 图5-17 空间势能连续流动，隔而不绝

能填充的空间，才会没有"空洞"的感受，达到"无为有之用"的造型效果。

二、实体形态与空间应有主从区别

实体形态和其限定出的空间是一个有机的整体。整体造型的组成部分不能不加区分的平均对待，应当有重点突出表现与衬托铺垫的区别，过于平均对待则流于松散。

三、空间配置应依据一定的韵律与节奏

空间的配置如同戏剧欣赏一样要有前奏、引子、发展、高潮、尾声等。还应该有抑扬、顿挫、虚实、高低和疏密，有大小，有进退。

四、空间应当有丰富的穿插关系

穿插使空间联合和流动，使造型实体通过势能场的叠加加强联系，达到造型整体的协调统一。配置空间之间的穿插关系，就如同下一盘围棋，要为自己的棋子多留几口"气"（图5-15 ~ 图5-17）。

在分隔过程中要注意突出各个空间的力象，做到隔而不断。各个空间还应当具有相对的独立性，即任意两个空间不能同时在一个观看瞬间中完整呈现，以保持其各自的空间力象特征。

对于复杂的空间，必须不断改变观察的角度、距离和位置，才能完整把握空间的视觉表象，从而在空间感受中增加时间的因素。时间和空间都具有连续性，常常交织在一起，所以空间的经验一般是运动性的（图5-18）。

5.5 空间的遇合关系

同时配置多个空间的过程中，空间之间可以产生丰富的遇合关系。

一、接触

空间之间的接触分为：点接触、线接触和面接触。

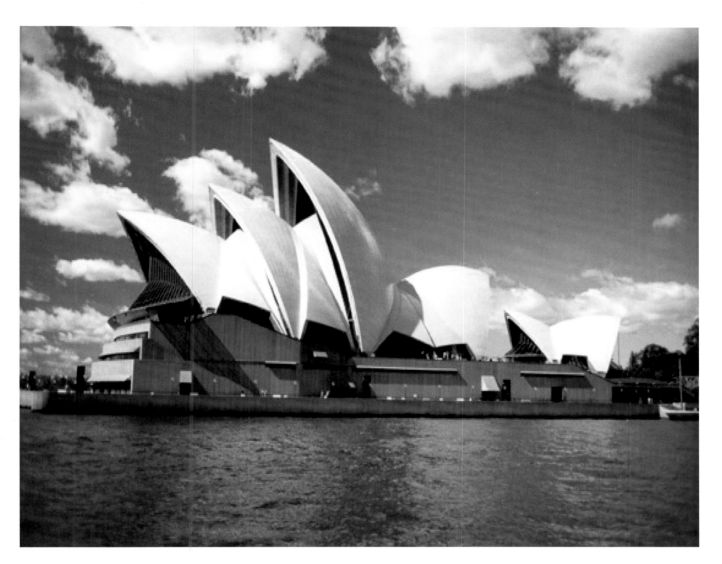

▲ 图5-18 悉尼歌剧院——约恩·伍重设计

到快感。

二、相交

空间之间的相交关系分为：共享、主次、过渡。共享空间，即在各空间保持个性的情况下共享重叠部分的空间。过渡空间，则是指可以增加空间的层次、渐进和段落分明，既增加空间之间的联系产生调和，又可起到暗示的作用，创造期待（图5-19），并在视觉实现中得

三、包容

空间之间的包容关系是指小空间完全被包容在一个大空间之中。在包容的情况下，各小空间可以进行位置变化、形状变化或开敞程度的变化（如开敞、半开或通透）等，形成更为复杂的空间遇合关系。

5.6 课程设计——空间构成

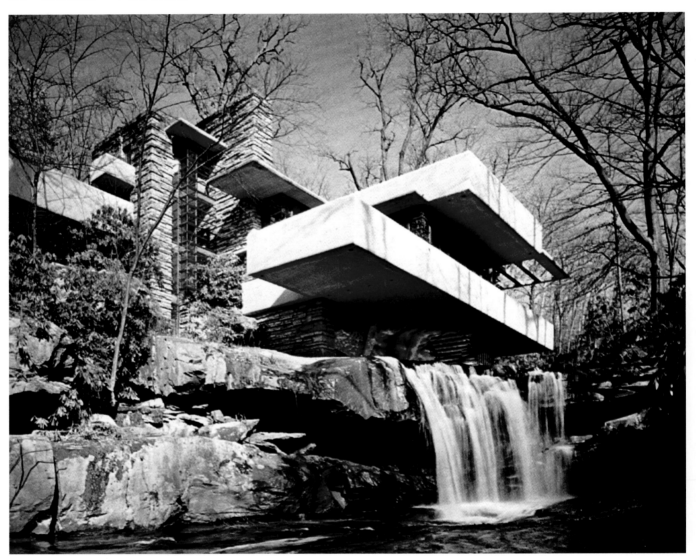

▲ **图5-19 流水别墅——弗兰克·赖特设计**
整体建筑依山岩而建。山岩构成第一层横向延展的水平方向长
方体；泉水构成第二层纵向延展的水平面；悬挑出来的阳台构
成第三层横向延展的水平方向长方体；二楼露台构成第四层纵
向延展的水平方向长方体。
别墅主体则采用毛石垒砌的垂直方向长方体，并且高低错落。
水平延展方向的对比、垂直方向高低错落的对比、水平与垂直
的穿插对比、材质之间的对比关系等，形成了丰富的空间视觉
表象。

6

形 式 法 则

形式法则即形态美的结构规律。格式塔心理学派美学认为，没有一件事物是孤立存在的，当你看到某件事物时，就意味着你已经给这件事物在整体中分配了确切的一个位置。本章主要研究形态之间的构成关系。

6.1 形式法则的概述

形式法则是人类在长期的生产和生活实践中，从自然中总结出来的视觉审美原则。形式法则的形成伴随着人类社会演变的整个进程，并不断发展变化。

美的感受是审美主体对审美对象的视觉表象所产生的心理和生理感受。作为审美主体的人，其审美判断会受到地域（气候、环境等）、社会意识形态（政治、经济、宗教、文化等）的影响。但在审美判断过程中，有一些不受其他因素影响，相对稳定，成为人类社会所共识的审美原则，即形式美的形式法则。这种形式法则的形成是历史的演化和积累的结果。

形式法则的形成贯穿了整个人类的发展史。如在中国出土的新石器时代的钻孔石锄，采用了左右对称的均衡结构；弧形的锄口与圆形的钻孔十分协调；弧形曲线与锄两侧的直线形成对比；直线相交的边角部位进行了倒角处理，使直线和曲线取得了视觉上的调和。钻孔的位置符合1/3 分隔比例关系。由此可见，距今几千年前尚处于设计萌芽阶段的新石器时代，就已经形成了比较

成熟的形式法则（如平衡、对称、对比、调和），并有意识地使用在人造物的设计过程中（图6-1）。形式法则的形成经历了从自发、自维、直觉、随机的设计，向

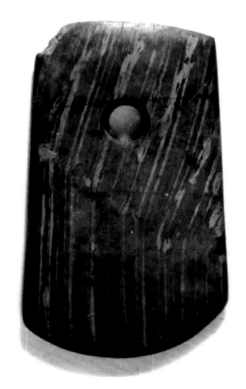

▲ 图6-1 新石器时代工具

▲ 图6-2 自然形态

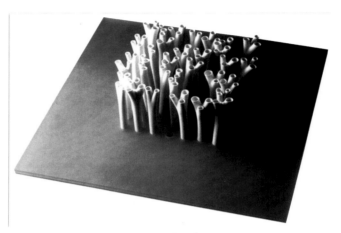

▲ 图6-3 枯树花瓶——MAKOTO KOMATSU设计

自觉、理性表现和设计的发展过程。形式法则的形成主要基于以下的原因:

（一）形式法则源于对自然现象中形态构成规律的总结，是事物存在形式的合理性视觉表现（图6-2）。

（二）符合形式法则的形态是便于记忆与流传的。

（三）依据形式法则制造的工具，往往被证明是在功能上最简单而有效的，设计的失误是致命的。由于自然选择的原因，失败的设计被逐渐淘汰，经过长期的发展过程，功能性的技术形态，逐渐演进为设计思维中的形式法则。

立体构成中要研究的形式法则，不仅要考虑心理和知觉上的美的感受，还应当对材料、结构、工艺、技术等一系列的物质因素进行综合考虑。形式法则的形成和使用与这些因素密不可分（图6-3）。

6.2 单纯与经济原则

单纯，即以最简的方式（图6-4）达成造物或信息传达的目的。单纯不同于单调，单纯与单调之间的主要差别是信息含量的多少。建筑大师密斯·凡·德·罗的

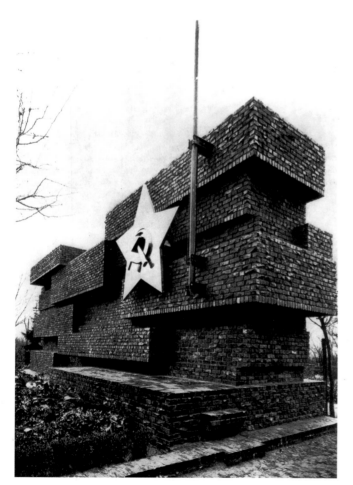

▲ 图6-4 李卜克内西卢森堡纪念碑——密斯·凡·德·罗设计

设计名言"少即多"，就是强调如何用最简洁的形式传达最为丰富的视觉含义。一个单调的、缺少造型语意的形态会使人失去观赏的兴趣，所以就很难具有真正的美学的审美价值。

单纯与复杂的区别在于对信息的组织方式。单纯并不一定意味着造型简单和形象少，单纯的尺度应当是造型信息能否被人迅速把握。一个在形态上明确、构成关系上依据一定形式法则的多形态系统，要比一个造型语意含混、晦涩的单一形态更为单纯。复杂形态视觉信息既多又混乱，使人茫无头绪，无从理解、难于把握，不便记忆，易产生不安的心理压力。因此，整体印象乃根植于精简的原则（图6-5）。

▲ **图6-8 意大利全自动洗衣机设计** 造型单纯，语意清晰，功能简洁

例如，1957年由沙夫迪在蒙特利尔万国博览会上设计的抽斗式住宅"栖所"（Habitat）在造型上就比左图建筑的含混形态更为单纯（图6-6、图6-7）。

单纯形态的主要形式特点如下：

（1）便于识别（醒目，视觉传达快速，有效）；

（2）便于记忆（容易留下深刻的印象）；

（3）造型语意清晰明确。

单纯化既可以采用省略、归纳、夸张等造型手段将形态中次要的成分去除掉，强化造型的本质语意。也可以将含混的形态分解，明确形态构成的视觉脉络，使其造型简洁，组合关系清晰明确（图6-8）。

▲ **图6-5 含混复杂的建筑造型** 虽然只是一个造型单体，但形态上却含混复杂，体的剪缺和拼合都缺少明确的视觉依据

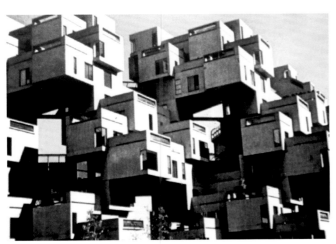

▲ **图6-6 依据重复形式法则构成的建筑群**

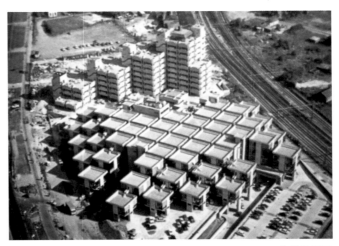

▲ **图6-7 哈波尔保险公司总部——本·赫兹伯格设计** 依据重复形式法则构成的建筑群，虽然单体众多，但视觉易于把握

在形态构成中，经济的含义并不是"省钱"，而是以尽可能少的代价，通过造型的复杂性、材料的复杂性和制作工艺的复杂性等，表达条理清晰的造型语意，取得尽可能大的心理效应和生理效应。因为"自然有资本事事挥霍，艺术家则应该处处俭省"（保罗·克利）。

6.3　比例与尺度

造型的比例指形态的局部与局部之间，或整体与局部之间的尺度关系。美是比例的和谐，和谐在于对立统一。马克思说："人按照自己的尺度，也就是美的尺度来创造"。可以说，人是万物的尺度。

由亚历山德罗斯雕塑的美神维纳斯就是按照古希腊的黄金分割比例关系来塑造的。整个雕像扣除底座，约为204 cm。如图6-9所表示的几个尺度的比例关系是a1: a2、b1: b2、c1: c2、d1: d2，均为黄金分割比例关系。黄金分割的比值不仅仅是属于西方世界的比例观念，它历经埃及、希腊直至以后的罗马帝国，迄今仍是人类的共同审美比律。

形态在视觉上的运动性同样取决于比例关系。文艺复兴风格发展到巴洛克风格时，建筑艺术中所喜爱的形状就由圆形、正方形转变到了椭圆形和长方形。

视觉运动属性往往会随着物体本身的形状和空间定向的变化而有所不同。它的运动方向基本上与物体本身的构造骨架的主轴方向相一致。

比率带来秩序的节奏，在造型艺术中，一种特定的比率关系或标准的比率节奏，会造成视觉的快感，这是形式美的基本原则之一。在设计中，我们要灵活掌握和运用一些常见的、具有代表性的比例关系和数列，以形成视觉上的数理逻辑关系。

一、黄金比

黄金比亦称"黄金律"、"黄金分割"，在设计中采用这种比例容易引起视觉美感。黄金矩形的画法（图6-10）以正方形ABCD的AB边为宽求得黄金矩形，在正方形BC边上求得中点E，连接ED，以E为圆心ED为半径作圆，与BC边的延长线相交于F点，得到的矩形即

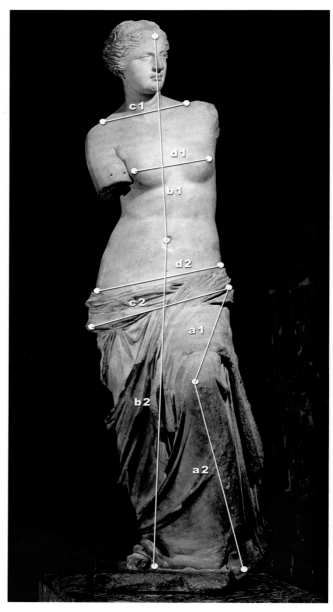

▲　图6-9　维纳斯雕塑上的黄金分割比例关系

为黄金矩形ABFG。长边关系为BC/CF= BF/BC = 1.618，并且矩形DCFG也为黄金矩形。

二、等差数列

数列各项之差相等，每项数均递增相等的数值。如

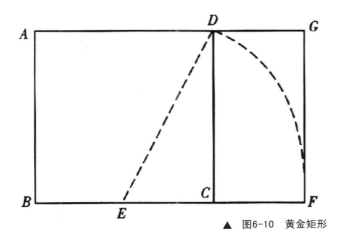

▲ 图6-10　黄金矩形

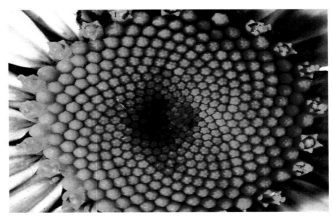

▲ 图6-12　雏菊的花序呈现费勃那齐数列关系的螺旋排列

两条平行线相间隔为1cm，它与第三条平行线的间隔为1+1=2(cm)，与下一条平行线的间隔为1+2=3(cm)，与再下一条平行线的间隔则为1+3=4(cm)，1+4=5(cm)。

　　等差数列间隔变化均匀固定，节奏缓慢、柔和，是运用较普遍的一种数列。

　　三、等比数列

　　等比数列是利用基数所得的乘方依次排列的。如设定数列的基数为"2"，则2、2^2、2^3、2^4……即2、4、8、16……。如设定数列基数为"3"，则3、3^2、3^3、3^4……即3、9、27、81……等。

　　等比数列间隔变化开始较缓和，越往后间隔变化越强烈，节奏肯定有力。它近似于费勃那齐数列，都是中

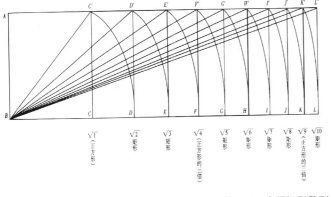

▲ 图6-11　方根矩形数列

途增加率很高，间隔跨度较大，但不如费勃那齐数列规则和平稳。

　　四、方根矩形数列

　　方根矩形数列是用正方形求得的（图6-11）。以正方形 ABCC′ 中 B为圆心，对角线 BC′ 为半径作圆，与底边延长线相交于D 点，连接此长方形 ABDD′ 即为方根 2 矩形，再连接 BD′ ，以 B 为圆心 BD′ 为半径作圆，交于 E点，长方形 ABEE′ 即为方根3矩形，以此类推，可求得方根4、方根5……等矩形。

　　方根矩形数列节奏均匀、协调，与其他数列区别是由宽距逐渐递减，计算简便，作图快捷。在设计中使用较普遍。

　　五、费勃那齐数列

　　数列相邻两项的数字之和为第三项数值。如两条平行线相隔为1cm，与第三条平行线间隔0+1=1 (cm)，与下一条平行线间隔为1+1=2(cm)，以此类推,1+2=3(cm)，2+3=5(cm)，3+5=8(cm)……即1、2、3、5、8……。

　　在费勃那齐数列中，前一项与后一项的比值为：

1/2=0.5　　　　2/3=0.66　　　　3/5=0.6

5/8=0.625　　　8/13=0.615　　　13/21=0.615

21/34=0.618　　34/55=0.618

可见该数列关系近似为以黄金比例为定比的数列级

▲ **图6-13 依据数列比例关系的渐变分割**

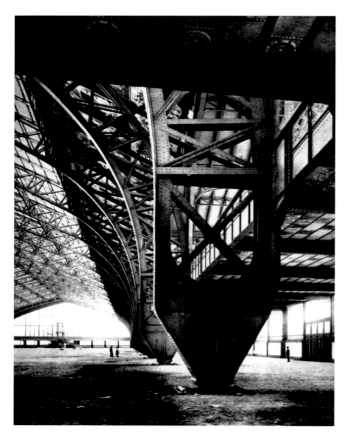

▲ **图6-14 机械大厅——孔塔曼设计 渐变韵律的体验**

数，是自然界中优美的比例关系（图6-12、图6-13）。费勃那齐数列间隔明确，节奏活泼、愉快，富于跳跃性变化，在平行线的构成中多有利用。

6.4 渐变与发射

渐变即循序变化的秩序构成，是产生空间韵律的关键（图6-14）。渐变形式法则的特点是既有多个对象形态调和所形成的统一感，又有形态在造型元素（包括材质、色彩、点、线、面、体等）某一方面循序变化所造成的节奏与韵律感。

韵律的体验即视觉的积极参与，视觉依据形态提供的线索作积极的思考，不仅仅局限于现有的视觉表象和状态，还要依据变化的规律推演其形态发展的可能性。

渐变形式法则具有明确的形态变化视觉依据，所以即使构成对象的造型单体数量很多，其形态也是易于把握的。

在渐变过程中，应当注意统一与变化的关系，相邻造型单体之间相同的因素应当大于变化的因素，使它们具有统一中循序变化的视觉特性。由此可见，渐变是实现调和关系的有效手段。

渐变过程中应当运用适当的数理逻辑关系创造一定的渐变梯度，不同的数理逻辑关系决定渐变的韵律和速度。

渐变过程既可以是匀速变化的（如等差数列），也可以是加速或变速进行的（等比数列、变比数列），良好的数理逻辑关系有助于渐变韵律的形成。

渐变构成从形象上区分，有形状、大小、色彩、肌理的渐变；从排列上有位置、方向、间隔、骨骼单位的渐变，可以作单项、多项的渐次变化。

发射是具有发射中心的特殊方向渐变构成，发射的中心往往成为视觉焦点（图6-15）。

6.5 对称与平衡

平衡是一种视觉上的静止和稳定状态。平衡可以分为对称平衡和不对称平衡两种，对称平衡又可分为轴对

▲ 图6-15 立体构成发射作品——五十岚威畅设计

验，对形态视觉心理量的感受主要受以下几个方面的影响：线型、色彩、肌理、造型、势能、环境、形态类型和形态的大小等。另外，内在兴趣也影响重力平衡的判断。

在对作品进行平衡关系的判断过程中，常常要首先确定一个视觉重心位置作为参照点，重心决定了形态与重心空间距离的力臂长度。视觉重心一般位于形态之间的间隙、形态之间的交汇点、形态造型的结构点。此时的平衡重心往往集中于那些具有重力优势的一个或多个集结点上（或焦点上）。而且平衡重心是分等级的，整体的平衡可以由局部平衡的中心构成。当一个视觉元素位于整个对象的视觉中心部位或位于中心的垂直轴线上时，它们所具有的结构重力就小于当它们远离主要轴线

▼ 图6-16 立体构成平衡设计

称、中心对称和面对称三种类型。

视觉均衡感意味着动态力量的平衡，在作品中的平衡点上，各种来源的力都达到了平衡（图6-16）。只有当外物的刺激使大脑视皮层中的生理力分布达到可以互相抵消的状态时，眼睛才能体验到平衡。感觉不平衡的构图，看上去是偶然和短暂的，各组分显示出一种极力想改变自己所处的位置或形状，以便达到一种更加适合于整体结构状态的趋势——平衡。

视觉平衡与物理平衡不同，物理的平衡只要确定质量、力臂、支点三个因素便可掌控，而视觉的平衡则涉及生理、心理、环境等诸多因素。立体构成中所研究的平衡关系主要是通过调节形态的视觉心理量，使对立的力产生均势。

在"量与势"一章中曾经讲过，视觉心理量是形态自身的造型表述，通过视觉感受给人以心理力的一种体

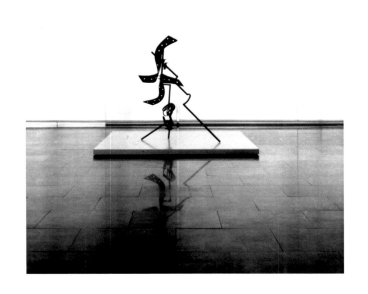

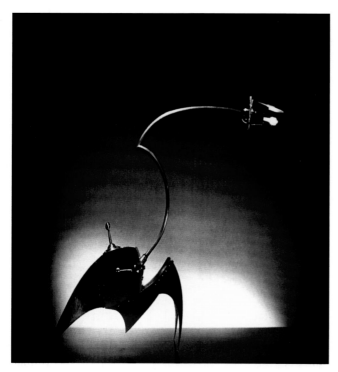

▲ 图6-17 悬浮在半空感的作品——盖·迪亚斯设计

时所具有的重力。一个元素越是远离平衡中心，其重力就越大。

任何一种特定形状的事物，都具有自己的轴线，这些轴线都能产生一股具有方向的力。如当我们要以三个拱门组成一组对称的排列时，中间的拱门就应该设计得高大一些，如果使它与两边的门大小相等，它就显得弱小了。

一个位于构成上方的形态，其重力要比位于构成下方的形态重力大一些。一个位于构成右方的形态，其重力要比位于构图左方的形态重力大一些。左边承担更多的重力。当一个对象位于左边时，它就有了重要性和中心性；当其处于右边时，就显得重一些和明显一些。

规则的形状其重力比那些不规则的形状重力大。

对称的形态可以产生庄严、肃穆、端庄、完美的心理感受，但如果运用不好，则容易产生单调和呆板。

使某种式样包含着倾向性的张力，最有效的、最基本的手段就是使它定向倾斜，看上去似乎是要努力回复

到正常位置上的静止状态，它或是被符合基本空间定向的框架所吸引，或是被它排斥，亦或是干脆脱离它。

重心下移有利于视觉平衡感觉的获得，降低形态的重心可以采取以下的方式：

（1）利用色彩对比关系下移重心。例如，可以为形态下部指定低明度、冷色调的色彩。

（2）利用材质对比关系下移重心。例如，可以为形态下部指定粗糙、坚实的材质效果。

（3）利用装饰位置下移重心。例如，可以在形态下部施加密集、复杂的装饰，容易使人的视点停留在形态下部，形态的视觉重心位置随之下移。

一些现代艺术作品中（图6-17），物体看上去似乎都悬浮在半空中，不与任何中心部位发生联系，以此说明作者从物质现实中解放出来。

6.6 重复

重复是相同基本形态反复排列的构成形式，也是形态达到调和、统一关系的最有效方式（图6-18）。以重复方式构成的造型，人们对于重复单体的把握无需更多的心理注意力，见一而知所有，于是造型的重点就放在重复单体的空间堆积方式上。不同的堆积方式可以产生多样性的组合和构成关系。以这种形式法则构成的形态，最容易达到对比与调和的统一，调和因素是重复的基本单体，对比因素是单体不同的排布方式。

重复是强化内心情感的一种有力手段，重复就是力量（图6-19）。同时也是创造一种最初节奏的有力的手段，这是一种在任何艺术形式中达到最初和谐的转换手段。

现代建筑设计发展过程中，曾有工业化、标准化的探索。就建筑构件而言如：楼板、砌体、门窗、外墙和管线，甚至于房间的单体都是工业化生产出来的、标准一致的结构单体。有人会产生疑问，是不是标准结构单体的重复排布，会造成建筑整体外观的千篇一律呢？其实不然，虽然结构单体是标准与重复的，但是由于组合或堆积的方式不同，造型变化仍可以很丰富。

把握形态的轴线和张力运动的趋向，并对各个形态

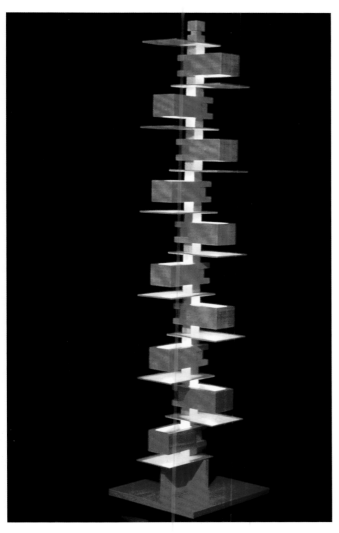

▲ 图6-18 重复构成的灯具——弗兰克·赖特设计

进行合理配置，是重复堆积构成练习的主要原则。

另外，重复是产生视觉节奏的关键。例如在堆积造型中，通过重复单体的反复出现，产生空间的节奏感。

6.7 变异

变异是规律的突破和秩序的轻度对比变化。变异的部分易成为注目的焦点，具有较强的视觉注目作用，往往被设计成为视觉的趣味中心。设计师们常使用变异的

手法，突出重点，传达特定的信息，使某一局部引人注目。

在变异构成中应当注意：（1）变异的基本形或变异的造型元素应当尽量少；（2）变异的基本形应当集中于一定的空间，不要散乱。

一、形态变异

形态变异包括：造型属性变异、尺度变异（图6-20）、材质变异（图6-21）、结构变异以及环境变异等等，都是造型的极好手段。

二、秩序变异

秩序变异首先要铺陈一定的视觉秩序，达成审美主体的心理定势。在保证整体规律的情况下，使作品中的

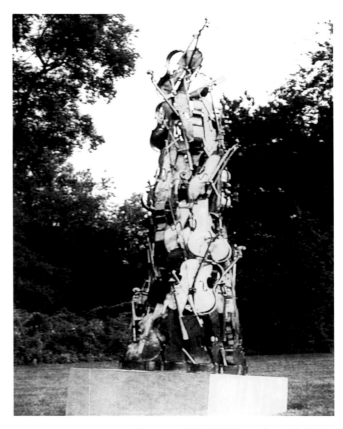

▲ 图6-19 大提琴的旋律——让·阿尔芒设计

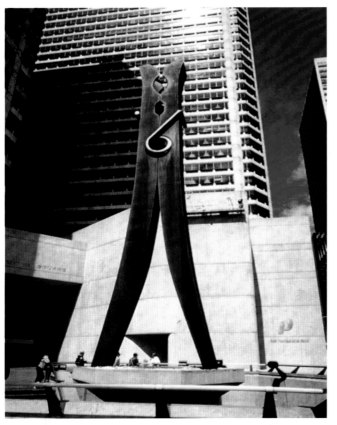

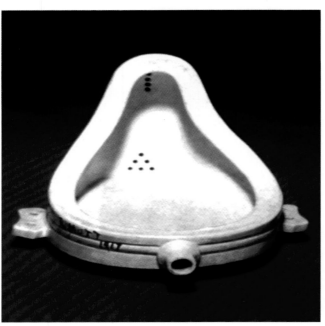

一部分与整体秩序不合，但又与原秩序不失联系。秩序变异可以分为：

（1）秩序的转移：由一种秩序转变成为另一种秩序，在秩序的转折处产生变异效果。

（2）秩序的破坏：在变异部位无新的秩序，是原秩序在某些地方受干扰，秩序被破坏的地方（图6-22）。

6.8　对比与调和

一、对比

对比是突出形态间的造型差异，从而强调对比双方的个性特征。对比与变异的区别是：变异是在一定秩序或视觉定势之下，局部或某一造型属性的变化。而对比是势均力敌的形态之间，通过对造型特性的比较，突出和强化造型属性的差异之处。

对比是人类认识事物的最有效方式，对形态的视觉判断不是固定不变的，在多个形态构成的过程中，形态固有的某些造型属性会发生改变。例如，把高矮两个物

◀ **图6-20　竹夹子——克莱斯·欧登伯格作**　竹夹子的变异尺度使我们对其进行重新审视

◀ **图6-21　喷泉——马赛尔·杜尚作品**　工业批量制作的陶瓷洁具在异质的展示空间中，使我们对其进行重新审视

▼ **图6-22　秩序破坏的构成**　覆盖着美丽皮毛的冰淇淋——DEN BU YG设计

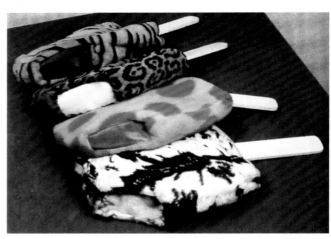

体摆在一起才会对它们有一个大小的判断，没有绝对的高，也没有绝对的矮。同时形态在构成的过程中，通过对比关系会凸现某些造型属性。

这些要素没有固有的绝对不变的性质，因为它们受其周围空间环境变化的影响而不断地改变。

对比可以是强烈的，也可以是轻微的；可以是单元的，也可以是多元的；可以是十分明确的，也可以是非常模糊的。

对比是对造型差异的强调，使人感到鲜明、醒目和兴奋。所以在设计的过程中，一般将"趣味中心"处理成对比关系，以强化所要传达的信息。

对比关系只存在于同一造型属性的差异之中。如线型可以有曲直对比，而线型与肌理之间则不能产生对比关系。但不同的造型属性之间的对比关系可以发挥协同作用。例如，直线型金属材质的形态与自由曲线型木质

形态，线型之间的对比关系与材质之间的对比关系可以协同作用，能够加强作品整体的对比效果。

对比关系一般可以分为以下几种类型：

（一）造型属性对比（图6-23）
大小对比——长短、高低、粗细、厚薄、体积；
线型对比——曲直、刚柔、简繁、锐钝；
虚实对比——实体形态、空间形态、显与隐。

（二）位置对比
位置对比关系包含：方向、疏密、前后、左右、远近、向背等。

（三）肌理对比（图6-24）
肌理对比关系包含：材质、粗细、软硬、冷暖、新

▼ 图6-23 造型属性对比——五十岚威畅设计

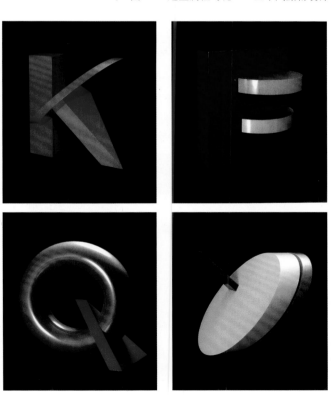

▼ 图6-24 肌理对比——查尔斯·约翰逊设计

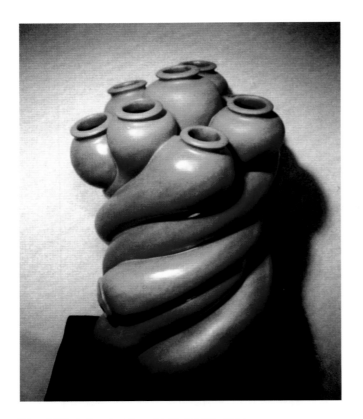

旧，以及在加工工艺、触觉方面的差异。

（四）色彩对比

色彩对比关系包含：明度、纯度、色相、面积、冷暖。

二、调和

对比关系是同中求异。调和关系则是异中求同。调和强调形态间的共同性与联系，从而使造型整体协调统一。可以说有多少种对比关系，就相应存在多少种调和方式。

调和方式一般可以分为以下几种类型：

（1）造型属性中有一个或多个属性相同或近似；

（2）在强烈对比的形态之间增加过渡形态；

（3）在强烈对比的形态群体之间增加重复形态；

（4）统一形态之间的模数与比例关系；

（5）在强烈对比的形态之间，通过空间的遇合关

系，互相叠加、融合。重叠的区域可以作为调和对比的缓冲。

总而言之，只有在对比中求调和，才能达到丰富而不混乱。只有在调和中求变化，才能有秩序而不呆板。

6.9　课程设计——形式法则的构成

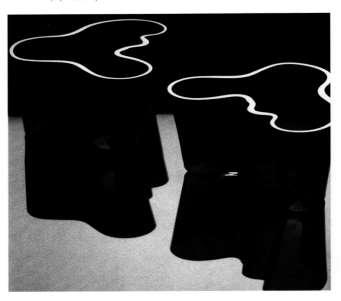

◀　图6-25　对比与调和的构成——刘兴祚设计

▲　图6-26　软化的玻璃杯——阿尔瓦·阿尔托设计

▼　图6-27　软乐器——克莱斯·欧登伯格设计

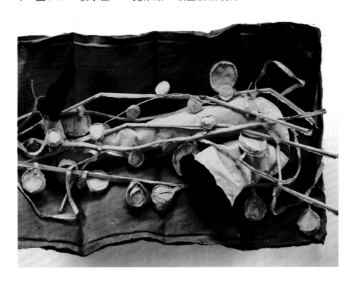

7

造 型 语 意

设计是一个信息视觉化（物化）的过程。语意学乃是研究人造物的形态在使用情境中的象征特性。

7.1 语意的概念

视觉形态是信息的载体。语意即作品中所包含的信息焦点（Focus），是设计意念的一种形象表诉（图7-1）。

例如，靳埭强先生精心设计的中国银行标志，外圆中方，是中国古代钱币的形象，传达出了"钱"这一信息。中间的方孔又贯穿一条垂直线，传达了"中国"的地域性信息；中间方孔的四个角又进行了倒圆处理，传达出"算盘珠"的算账、理财信息（图7-2）。在这一圆、一方、一竖线的简洁形式之中，传达了丰富的造型语意，真正达到了"少即多"的设计境界。

7.2 语意的分类

依据造型语意的内容和表述方式，可以进行如下分类：

一、叙述性语意

叙述性语意一般结构比较复杂，常常利用视觉符号的隐喻作用，表达复杂的设计意念。如用于表述特定的

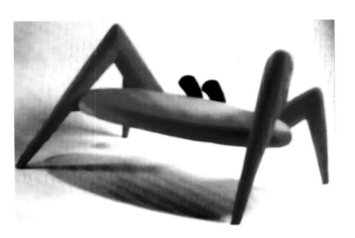

▲ 图7-1 造型语意设计——仿生座椅

一件事、看法、态度、情绪、关系、意念等。符号具有

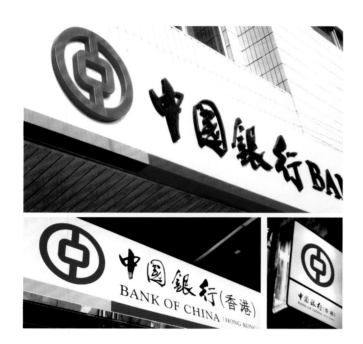

▲ 图7-2 中国银行标志——靳埭强设计

"形式"和"意义"两方面的内容，符号正是通过它的形式或构成关系表征着某种意义。

如作品《猪》，充斥着黑色幽默、血腥、屠戮、调侃、生命等复杂的语意。在造型上采用了超写实主义的

表现手法，结构上则运用了不平衡的构成手段，形成怪异的气氛。下部的粉笔尺寸线起到了空间限定的作用，表达了人类对猪的审视空间。猪在这个人为的虚拟空间中，其生命的价值只是在最后的屠戮中才被体现出来。人类以自身的角度在审视它、怜悯它和嘲笑它。猪却在天真地对着你微笑，它似乎在询问，也似乎在调侃，就如同看透了物质世界的贪欲与残暴，从容赴死。人们从以上的分析中可以看出，整件作品语意复杂、结构紧凑，充满仪式性。每一个造型细部都传达着特定的视觉含义，都为最终作品的造型语意表述作出贡献（图7-3）。

立体派也是采用错乱的符号结构形式来传达作品的语意。比如女人体的雕塑便是将乳房、腰、臀、颈等形体的符号结构打散，保留其符号形式，再按非常规化的结构组合。尽管它已不再是人体的"形"，但仍可以使人感知为女人体。这种表述对于受众来讲，既是一种新鲜的视觉刺激，又是一个可理解的有意义形体。

对于造型符号而言，符号形式与符号结构共同维系着主体对事物的整体性感知。

二、功能性语意

功能性语意（图7-4）在设计作品中能清晰地表述产品的功能与用法，并向使用者揭示或暗示其如何操作和使

▲ 图7-3 《猪》—— 吉村益信设计 充斥着黑色幽默、血腥、屠戮、调侃和生命等复杂的语意

▲ 图7-4 高速列车——亚历山大·纽梅斯特设计 完美的流线型传达了造型的速度语意

▲ 图7-5　芝加哥奥黑尔国际机场——尔莫特·杨设计

环境松散而自治，自有其内在的法则。因此，在从中提取画面的时候，必须要遵循这些法则（图7-6）。

（2）历史文脉：从历史上所传承下来的丰富设计语汇、视觉符号系统中寻求造型语意的适用部分，借以形成自身的视觉表述。着重于视觉文化上的脉络，以及文化的承启关系（图7-7）。

例如，意大利的激进设计和后现代设计集团曼菲斯等，都十分强调作品中的历史文脉。设计师玛多·苏恩认为，在历史的进程中，各类文化已形成自己固有的一套语言符号来表达它们的内涵，并约定俗成地为社会大众所接受，成为这一时代的历史标志。由于文化大融合和设计多元化，各种文化载体之间的界限正在消失。语意学的混乱不一定是坏事，反而产生新的美学趣味。设

用。另外，作品还应该具有象征意义，能够构成人们生活当中的象征环境。例如，流线型的造型曲线，来源于对汽车的风洞实验，可以用于表述"速度"的语意。

在芝加哥奥黑尔国际机场走廊的顶棚板上，设计了一束霓虹曲线，在地面上的投影暗示了这一空间的功能——人流运动（图7-5）。

三、文脉性语意

文脉即事物之间在时间或空间上的相关联系。设计是指人类把自己的意志加在自然物质之上，用以创建人类文明的一种广泛的活动，使自然物质体现出人类自身的理性与情感特征。

文脉性语意又可以分为自然文脉和历史文脉：

（1）自然文脉：在设计作品中直接借鉴自然界中的造型语意。保罗·克利在包豪斯的基础构成课的教学过程中深信，一切自然事物都起源于某些基本的形态，他的教学过程就是在专注地思考这些形态。他认为，艺术应该努力地揭示这些形式。其方法是，要努力求索自然造物的生成过程，而不只是对它们进行肤浅的表面模仿。应该让自然"通过绘画获得新生"，自然世界里的

▼ 图7-6　自然文脉性设计——安德里·高尔特设计

计师的任务是将历史进程中积累的丰富形式加以认真钻研，创造性地而非怀旧地利用这些形式来为现代生活服务。

文脉性语意与折衷主义和集仿、拼凑有着本质的区别，折衷主义是形式上未作本质提炼的照搬套用。文脉性语意则是有目的的、创造性的和戏剧性的利用历史中的素材。同构而不同形，较之于同形而不同构是更高层次的手法。后现代主义对历史符号的使用经常是变异的和戏谑的，而解构主义则经常表现为含混的、似是而非的，从而给予受众最大的意义——解读空间。

7.3　语意在设计中的运用

在设计过程中运用造型语意，应当注意以下几个方面：

一、充分利用造型元素的视觉属性和情感特征，配合作品造型语意的传达

不同形态的点、线、面、体、空间、色彩、肌理等造型元素，以及形态构成的形式法则等因素，适合于不同造型语意的传达。作品的内涵实际是活跃在形态中的张力（图7-8）。

视觉的实际范围要大于由偶然光线引起在视网膜上

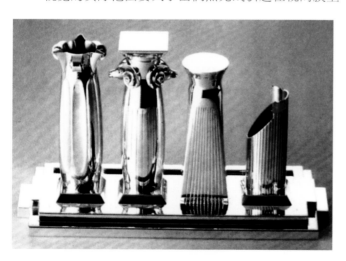

▲ 图7-7　自然文脉性设计咖啡具——查尔斯·詹克斯设计

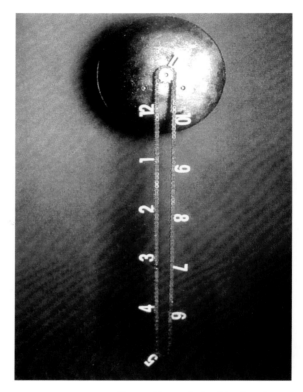

▲ 图7-8　钟——安德列斯·多贝尔设计

纯粹的视刺激，因为理智和感情也同时被组织进空间的基本构成单元。

在设计中要特别注意变异形式法则对造型语意的挖掘和强化。如包裹艺术、集成艺术、尺度变异、功能与形式的矛盾等。

二、造型语意的合理分配

在设计中，一定要注意造型语意的合理分配，使每一审视角度的观看瞬间都有一定的信息量。另外，还要注意造型语意的分配应当有起承转合。

三、不断进行视觉造型语汇的积累，合理使用自然文脉和历史文脉

康德曾经说过"我在文化中，文化在我心中。"艺术不是以一些静止的概念为基础的，艺术是不断演变和扩展的，历史上不同时期对理智和感情的位置有不同的

侧重点，对于这种变化，艺术必定会作出反映，并不断延伸其界限，所以视觉积累是一个永无休止的过程。

四、在设计过程中要明确重点表达的造型语意，并尽量用新颖独特的方式进行视觉表述

对同一语意的造型表述具有多样性（图7-9）。莫里斯·德·索斯马兹曾经说过："首先，要抛弃常规习俗，接受仅仅从我们亲身经验中获得信息的观念，这对于我们发挥富有个性的创造力是有效的。其次，我们对材料物质特性的理解和对其形态和空间运动的鉴别，比那些受自然中所见事实限定的信息更为重要。第三，视觉艺术取决于对视幻的特殊现象富有意味和建设性的运用，而文学或其他方面的联想实质上只起辅助作用。第四，整体品位包含在审美判断的形成过程，如果以真实独特的表达方式为基础，个人偏爱的形态就必然能够形成"。莫里斯·德·索斯马兹的基本设计观不仅探究那些能显示所使用材料特征的符号和结构，而且能探究那些使我们对周围环境做出个性反应和独特表达的源泉和语言（图7-10、图7-11）。

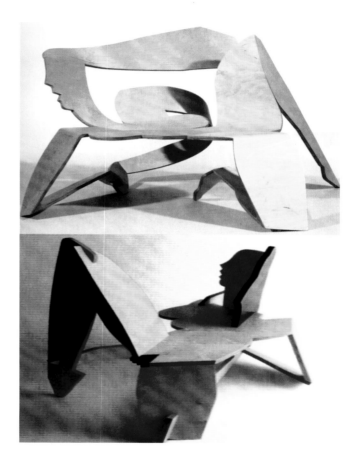

▲ 图7-9 多样性语意的椅子设计——艾伦·琼斯设计

▼ 图7-10 灯具设计 优美的曲线表述了浮动、探究的丰富语意

▼ 图7-11 NO.4 表达了复杂的叙述性语意

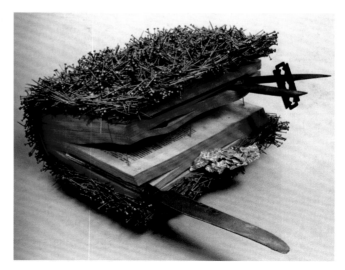

7.4　课程设计——造型语意设计

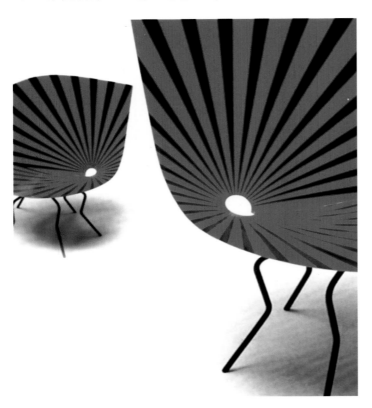

▲ **图7-12　蝴蝶椅——丹麦设计师娜娜·迪兹设计** 六条纤细、轻盈、充满弹性的腿

▲ **图7-13　历史文脉的设计**

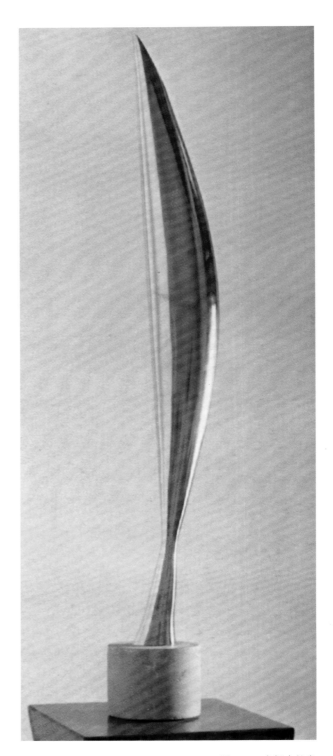

▲ **图7-14　空间中的鸟**

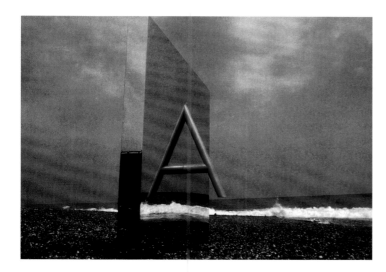

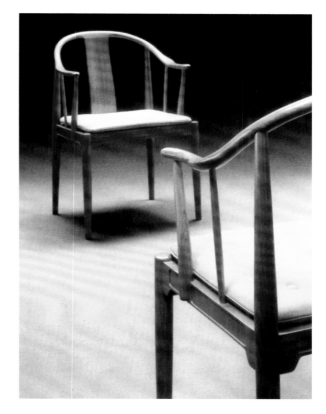

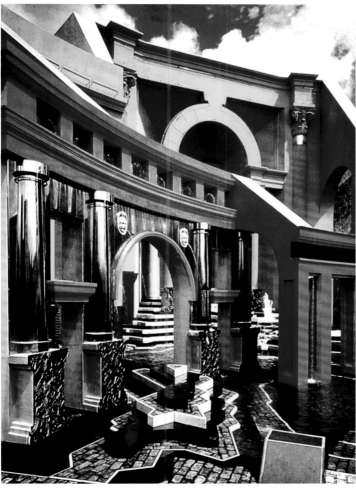

▲　图7-15　造型语意设计——五十岚威畅设计

◀　图7-16　新奥尔良意大利广场——查尔斯·摩尔设计　作品中运用了大量古代希腊、罗马的视觉语汇

▲　图7-17　依据明代家具设计的"中国椅"——汉斯·维纳设计

▼　图7-18　语意概念设计——费尔南多·波特罗设计

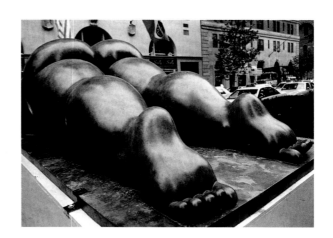

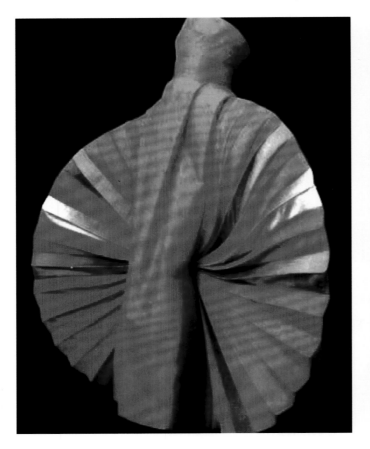

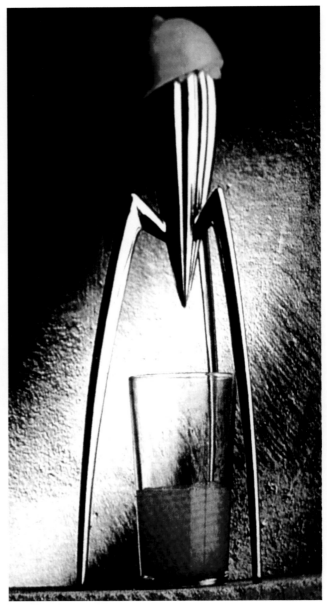

▲ 图7-19 源于自然语汇的服装设计

◀ 图7-20 源于自然语汇的软体家具

▲ 图7-21 榨汁机——菲利普·斯塔克设计

8

视　　错　　觉

视错觉是指在人的知觉判断范围内，视觉经验与所观察到的对象之间存在的差异。了解视错觉不仅可以避免设计上的偏差和失误，还可以巧妙地运用这一视觉生理现象为造型设计服务，表现特殊的视觉效果。

8.1　分割视错觉

　　两个体积完全相同的长方体，分别进行水平和垂直方向的分割。由于水平线和垂直线的视觉诱导作用，长方体在造型感觉上发生了偏差。水平分割长方体的比例关系在视觉上显得扁一些（图8-1），垂直分割长方体的比例关系在视觉上显得高耸一些。

　　现代设计大师贝仑斯为德国通用电器公司AEG设计的透平机车间，正是利用这一点进行垂直与水平长方体

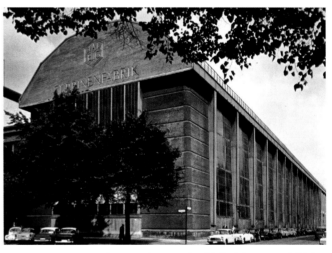

▲　图8-2　德国通用电器公司的透平机车间——贝仑斯设计

的分割调和。在整个厂房建筑中，柱子是高度方向延展的长方体，厂房主体是在水平方向上延展的长方体，所以为了调和这两个主要形态，柱体进行了水平方向的分割，而厂房主体进行了垂直方向的分割。这样，不同方向上的长方体之间就达到了形态上的调和（图8-2）。

8.2　体积视错觉

体积视错觉主要由以下两种原因造成：

（1）对比关系影响对体积的判断。例如，同样体

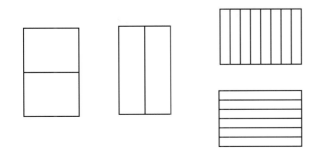

▲　图8-1　水平分割和垂直分割

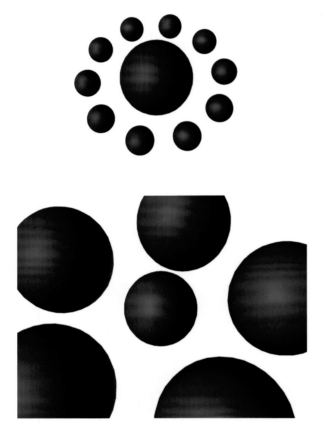

▲ 图8-3 体积对比关系视错觉

于柱子的剖面直径与柱身高度之间的尺度相差悬殊，柱子在垂直高度造型属性上具有绝对优势，所以在大量柱体排列并加上屋顶之后，柱身侧面的直线在视错觉判断下，显得内凹干瘪。通过在这些建筑上运用大量的凸线进行视觉上的错觉修正，尽管隆起的高度也只不过几厘米，与柱高相对比不算什么，但正是这隆起曲线使柱子看上去更为饱满、挺拔（图8-5）。

8.4 光学视错觉

光学视错觉是由于反射、折射等一些材料的光学属性，造成人们视觉判断上的偏差，有目的地利用光学视错觉，可以表现出特殊的视觉效果。

8.5 完整性视错觉

完整性视错觉主要指形态被减缺，成为不完整的形态时，人们对其造型属性在判断上的偏差。例如，当球体被其他形态相贯、穿透的情况下，就会丧失球体浑圆、完满的视觉属性，成为具有椭圆、扁球体视觉感受的形态，甚至于变为没有生气的瘫软形态。

积的一个球体，如果其四周都是大球体，该球体看上去则会小一些；如果四周都是小球体，该球体看上去则会大一些（图8-3）。

（2）眩视错觉主要由对象色彩属性中的明度关系和色相关系决定。例如明亮的白色正方体，看上去比实际体积有扩大的感觉；而黑色正方体看上去比实际体积有缩小的感觉（图8-4）。

8.3 诱导视错觉

诱导视错觉主要是由于形态在某个造型属性上具有绝对优势，人们由于视觉惯性诱导所产生的判断上的偏差。例如，在古代埃及、希腊和罗马的柱廊建筑中，由

▲ 图8-4 诱导视错觉

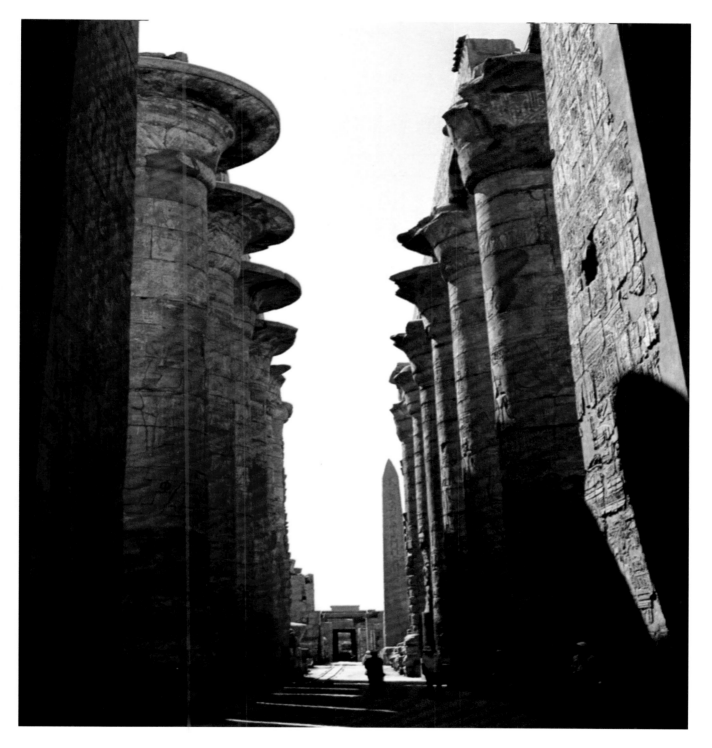

▲ 图8-5 古代埃及建筑对视觉的修正

8.6 课程设计——视错觉

▲ 图8-6 光学视错觉

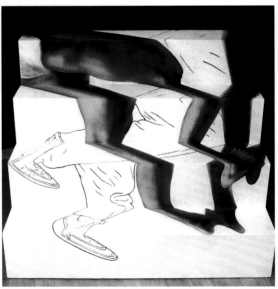

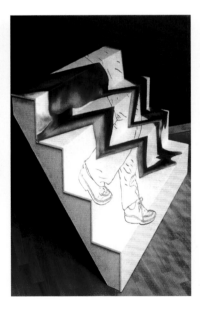

▲ 图8-7 视错觉

9

材　　料

材料是设计的承载物。设计本质是一种物的造型活动，是人们在自然生存中有意识地运用工具和手段，将材料加工塑造成具有一定形态、实现一定功能和传达一定信息的作品。由此可见，材料是设计的重要要素，设计和材料是密不可分的。

人在自然生存中，通过材料的选用和加工，进行有目的地造物活动，从而产生一种与自然之间的新的相互关系，推动物质生产，促进人类文明的进步。人类社会的许多重要发展时期，都是以材料进行划分的，如石器时代、青铜时代、铁器时代等。西方还有一些史论家将当今称之为"塑料时代"。

材料的突破在很大程度上推动了设计的发展，材料已经不仅仅是设计的物质承载，同时也成为设计灵感的来源。它使设计师直接同材料进行交流，设计师的创作思想也直接通过材料的形态、质感、肌理表现出来。在创作过程中，或是在创意成熟时去寻找适用的材料，或是首先看到材料，直接从中产生创作的灵感。

造型材料的分类有多种方式，如依据材料的物质属性和加工属性可以划分为木材、金属、石材、塑料、纸张、橡胶、纤维等；依据材料的形态属性可以划分为点材、线材、面材、块材等。

只有了解和熟悉材料的属性和工艺特性，合理有效地运用材料，才能更好地实现设计思维的物化和视觉化转换。在设计过程中应当从以下几个方面对材料进行综

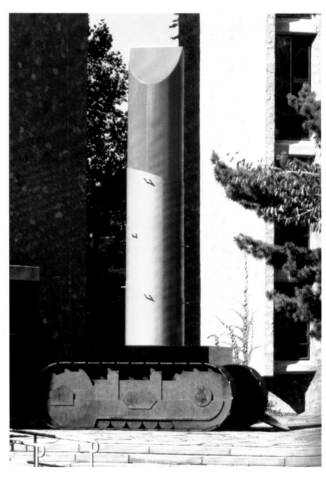

▲　图9-1　雕塑　坦克上的唇膏——克莱斯·欧登伯格设计

合分析。

9.1 肌理与质感

材料的肌理与质感，可以是材料先天自然的视觉或触觉属性，也可以是通过后期加工而形成人为的视觉或触觉属性，两者都是材料情感特征的重要体现，也是材料造型表现力之所在（图9-2、图9-3）。

我们对材料物质特性的理解，以及对它们的形态和空间运动的鉴别，比那些受自然中所见的事实限定的信息更为重要。

9.2 物理属性

材料必须具有适当的性能，才能满足人类生存和发展的需要。在实际的设计过程中一定要注意材料的物理属性，如应力属性、荷重属性、强度属性以及环境耐候性等，可避免设计上的失误。

9.3 加工工艺

材料的加工工艺是设计构思过程中，需要重点考虑的造型因素。所以，深入研究材料的加工工艺，是挖掘材料造型可能性的关键。另外，还要将加工工艺控制在经济可用性的适当范围之内（图9-4）。

造型材料的综合运用已经成为现代设计发展的必然趋势，因为"任何东西都可以是艺术，只要艺术家认为那是艺术"（杜尚），可见综合运用材料的宽泛性。

人类社会的发展、科学与物质文明的进步总是和新材料的出现、使用和变更紧密联系在一起，不断寻找新的设计材料，挖掘材料的设计属性，是设计自身发展的一个重要环节。

总之，在立体构成课程中对材料的深入研究，可以提高学生在设计过程中对材料的理解和工艺的思考。材料和工艺是设计视觉化的物质与技术基础，必须经过亲身的体验，才能形成有机的学问。

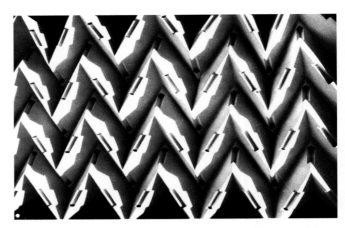

▲ 图9-2 肌理构成——张灵作设计

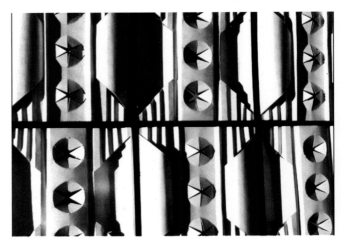

▲ 图9-3 肌理构成——孙金平设计

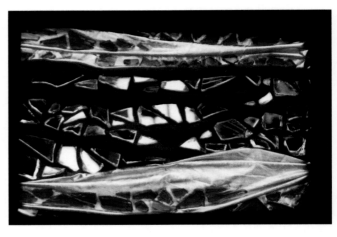

▲ 图9-4 材料构成——孙金平设计

9.4 课程设计——材料构成

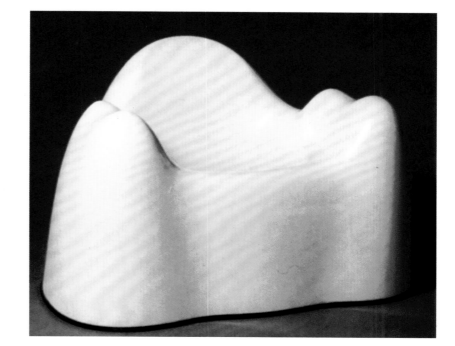

▶ 图9-5 塑料材料的座椅

▼ 图9-6 材料构成——桶口正一郎设计

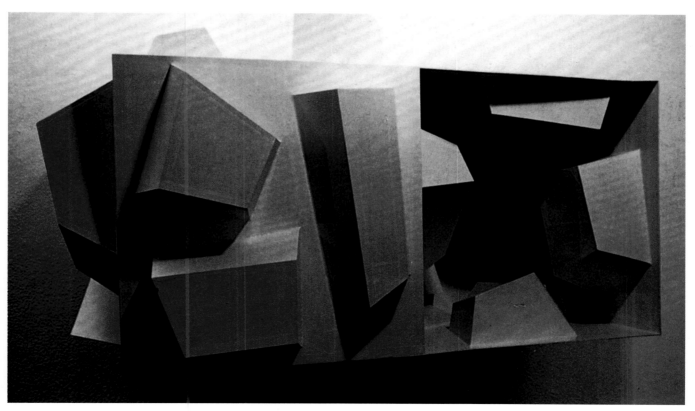

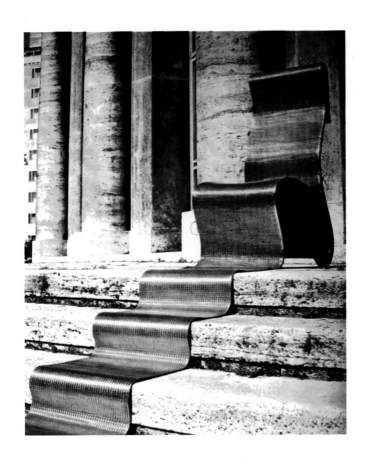

◀ 图9-7　铁板材料的椅子台阶——查尔斯·约翰逊设计
▲ 图9-9　钢骨和木板材料构成的椅子

◀ 图9-8　铁板材料构成的椅子
▼ 图9-10 金属和塑料的构成设计

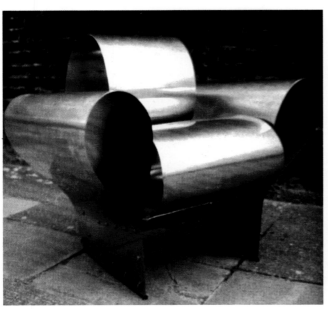

10

课　程　练　习

作品无论是复杂的或是相对简单的，都是从同样的设计程序和分析中产生出来的。在开始设计作品前，在心目中形成一个清晰的想像过程，一种明晰的设计意识。所以通过立体构成的一系列课程练习，有助于形成一套属于自己的形式语言、设计方法与设计流程。

立体构成课程练习的作品，实质是一篇篇视觉研究的论文或实验材料。作品的价值往往不是作品本身，而是一种视觉研究过程的存证，如同作曲家的手稿一样。

10.1　半立体构成

利用纸张、木板、金属板、泡沫塑料板、石膏、塑性水泥、玻璃等材料制作半立体的构成。在练习过程中注意以下几点：

（1）依据材料自身的属性，然后选用适合的加工工艺，如弯曲、折叠、破坏、钻孔、切割、模铸、粘贴和堆积等。

（2）注意光影对于半立体构成的结构影响，研究在不同光照强度和光照角度之下，半立体形态在视觉表象上的差异，以及如何影响形态的感情特征。

（3）研究平面构图如何在空间上进行拓展，平面上的形式法则如何从二维走向空间。

（4）研究材料的肌理、质感所表现出来的情感特征和形象语言。

10.2　线的构成

综合利用硬质线材和软质线材，例如，铁丝、铜丝和棉线、棕绳、塑料线、毛线、木棍、铁钉、树枝等材料，制作线的综合构成。在练习过程中注意以下几点：

（1）研究不同材质的线所具有的不同情感特征。

（2）研究不同形态的线所传达的不同视觉含义。

（3）研究线材的加工工艺，特别是连接与缠绕的工艺效果。

（4）研究从不同角度观看线的构成时，线在视觉上投影相交形成的"虚点"，以及在运动观看情况下虚点的形成韵律。

（5）研究线在空间中构成的形式法则。

（6）研究线的弯曲、延展、张力、曲率变化、速度等属性。

10.3　面的构成

综合使用纸张、木板、泡沫塑料板、金属板、塑性水泥、石膏、玻璃等面型材料，制作面的综合构成。在练习过程中注意以下几点：

（1）研究不同材质和肌理的面材所具有的情感特征。

（2）研究不同形态的平面、曲面所传达的视觉含义。

（3）研究面的受力、强度、荷载等物理属性。

（4）研究面材的加工工艺，包括弯曲、折叠、破坏、钻孔、切割、粘贴等。

（5）研究以不同方位、不同形状、不同材质的面所围闭出来的空间效果。

（6）研究面在空间中构成的形式法则。

10.4　体的构成

综合使用木材、金属、泥土、水泥、玻璃、塑料等块状材料，制作体的综合构成。在练习过程中注意以下几点：

（1）研究不同材质、肌理的块状材料所具有的情感特征。

（2）研究不同形态的块状材料（如长方体、球体或锥体）所传达的视觉含义。

（3）研究块状材料受力强度及荷载等物理属性。

（4）研究块状材料的加工工艺。

（5）研究块状材料的分割、堆积、相交、相贯、剪缺等空间关系。

（6）研究块状材料在空间中构成的形式法则。

（7）研究块状材料表面孔洞所形成的虚空间效果与情感特征。

（8）注意创作过程中的各种约束条件（材料、工艺、环境等）。约束条件限定创造的自由，但决不是创造的障碍，设计的原则是在于遵循工作的制约规律并充

分发挥设计的能力。在形态中各个造型单元都有诸多视觉上的可能性，但在诸多可能性中只有一个方案是在各种约束条件下的最佳答案。

10.5　语意传达构成

综合使用多种材质的线材、面材、块材，进行造型语意传达的构成练习。在练习过程中注意以下几点：

（1）首先要有一个语意传达的立意，如对自然形态在空间中造型特征的采集与归纳，必须从自然形态中抽取出本质的内在性格、造型信息；对中外某一历史时期的感觉、印象进行视觉空间上的表述；对某种感觉、情绪、情感进行视觉空间上的表述；对于非视觉的感受（如听觉、嗅觉、触觉、味觉）进行视觉上的表述。

（2）依据构思选用适当的材质和形态类型，协同传达造型语意。

（3）注意作品的各个细部。细部的精当是专业工作和业余兴趣之间的区别。

（4）各个造型元素都要服务于主题。

（5）研究形态在空间中构成的形式法则，特别是比例、尺度、对比与调和。

（6）研究视觉错觉的形成原理；视错觉如何造成设计上的偏差；以及如何利用视错觉创造特殊的效果。

（7）研究如何将运动、时间等因素引入到空间构成之中。

（8）运用自己的视觉表述方式（形的语言）赋予作品真实的情感。

11

作 品 赏 析

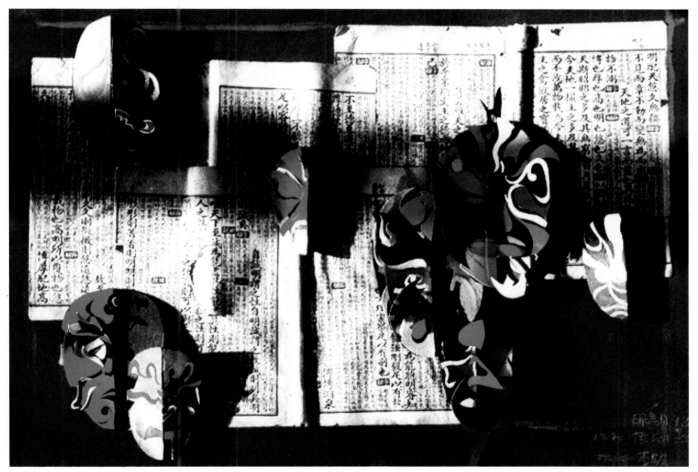

▲ 图11-1　半立体构成设计

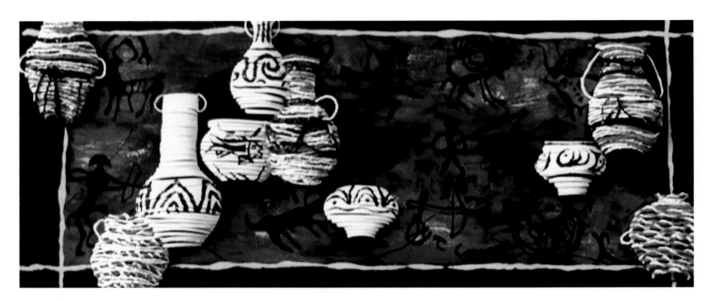

▲ 图11-2 半立体构成设计

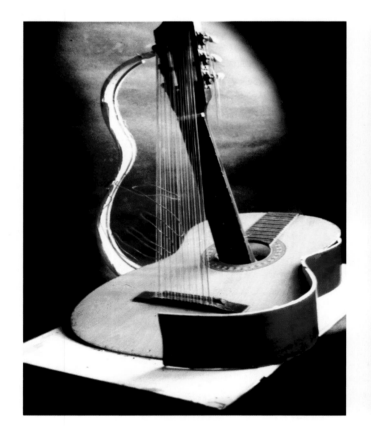

▲ 图11-3 线面综合构成

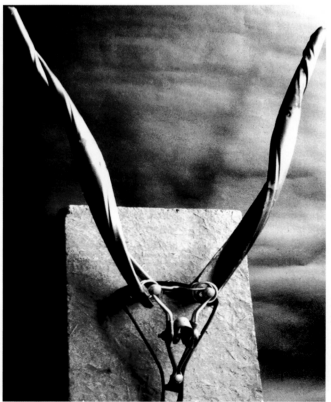

▲ 图11-4 自然形态的采集与归纳

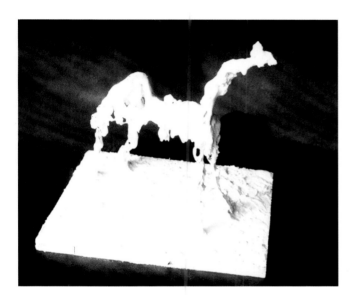

▲ 图11-5 自然形态的采集与归纳

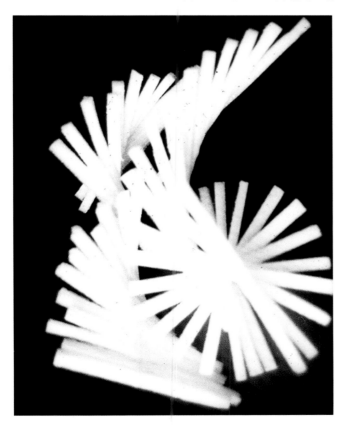

▲ 图11-6 线的渐变构成

▲ 图11-7 半立体构成

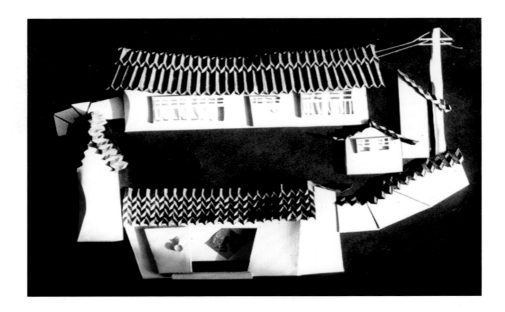

▲ 图11-8　半立体构成

▶ 图11-9　半立体构成

▼ 图11-10　硬线的构成

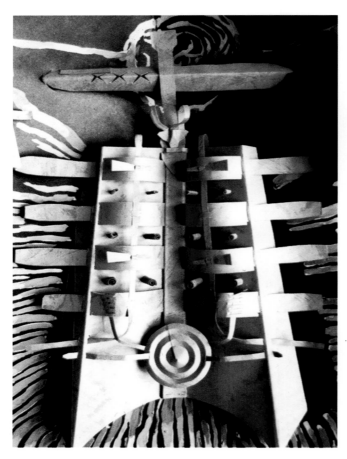

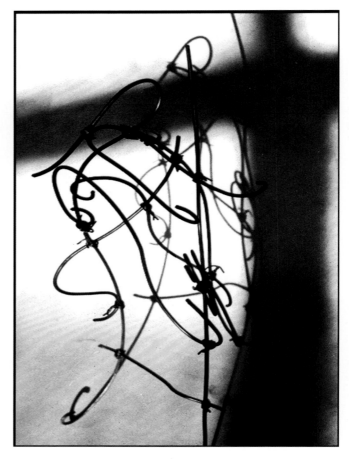

▶ 图11-11 综合创作

▼ 图11-12 综合创作

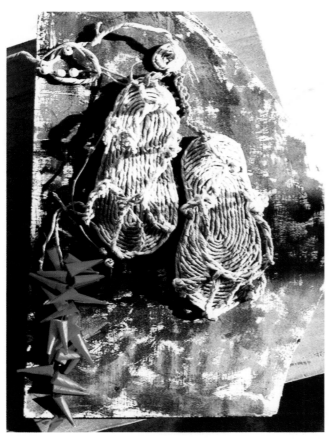

▲ 图11-13　线的构成设计

◀ 图11-14　材料对比研究

▲ 图11-15　面的构成设计

▼ 图11-16　综合创作　　▼ 图11-17　自然形态的采集与归纳

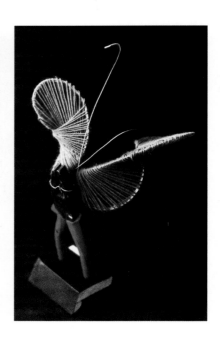

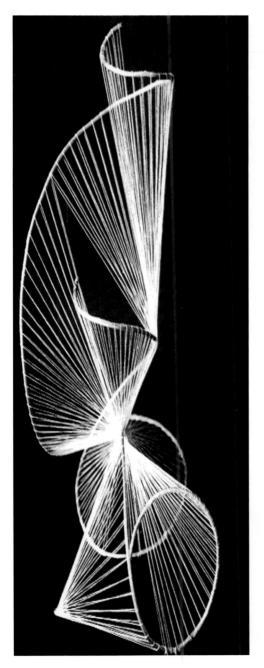

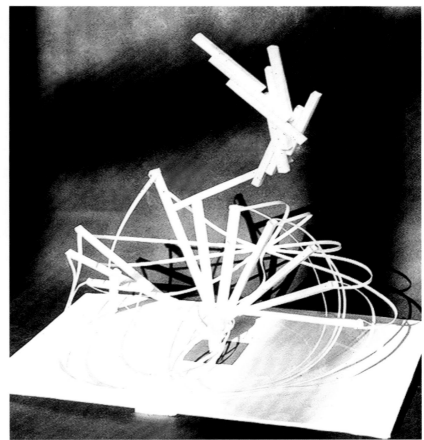

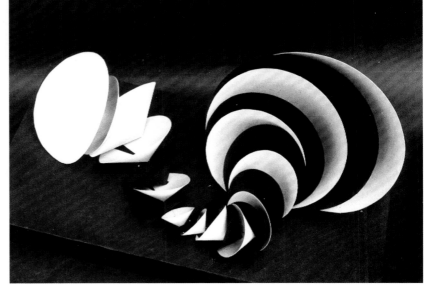

▲ 图11-18　线的构成设计

▼ 图11-19　线的构成设计

▶ 图11-20　面的渐变构成

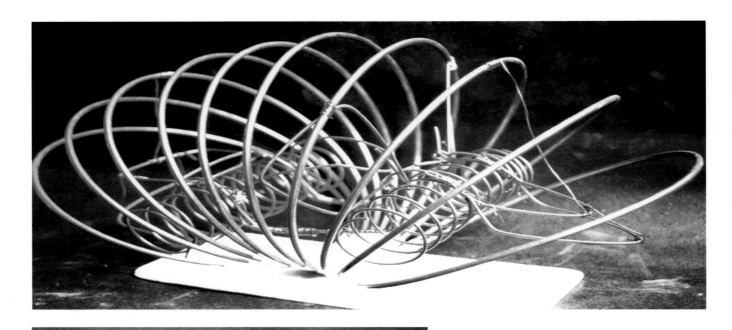

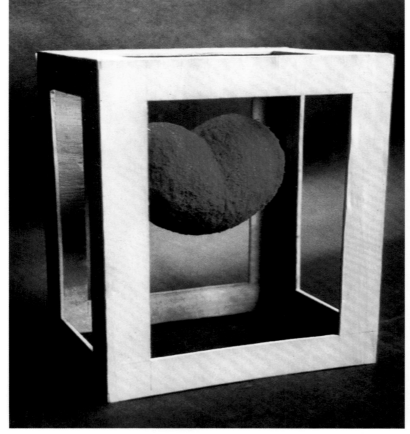

▲ 图11-21 线的构成

◀ 图11-22 综合创作

▼ 图11-23 线的构成

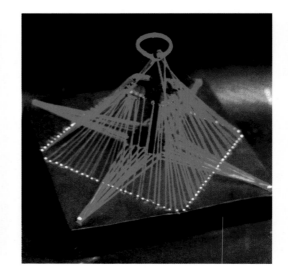

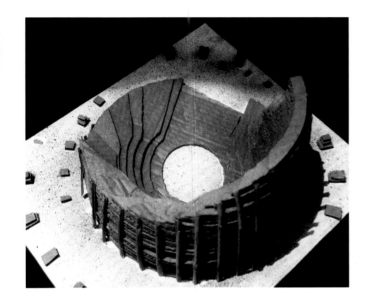

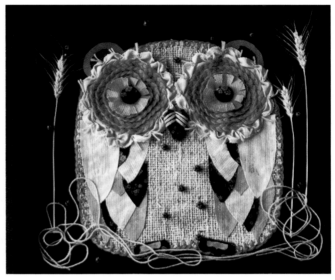

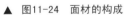

▲ 图11-24 面材的构成

▼ 图11-25 半立体构成

▶ 图11-26 半立体构成

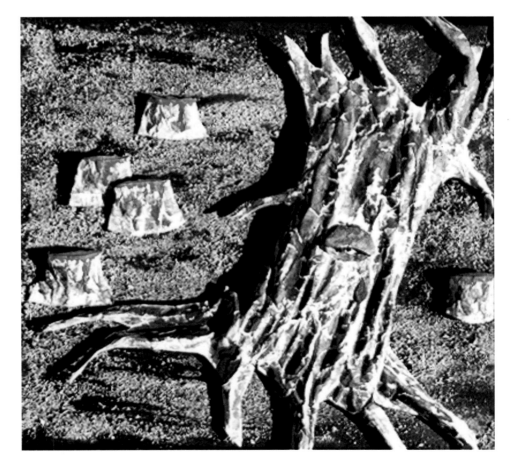

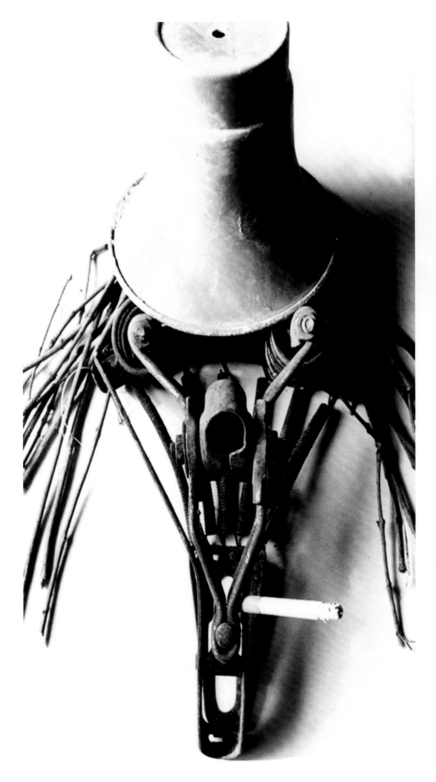

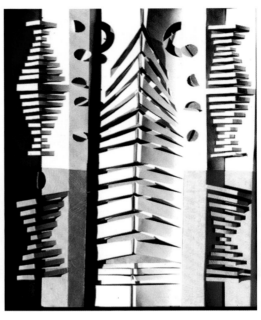

▲ 图11-27　面的肌理研究构成设计

◀ 图11-28　自然形态的采集与归纳

▼ 图11-29　自然形态的采集与归纳

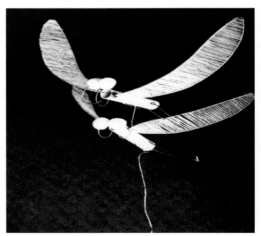

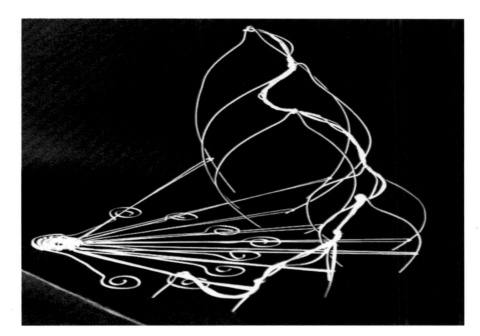

▶ 图11-30 线的构成

▼ 图11-31 线的构成

◀ 图11-32 线的构成

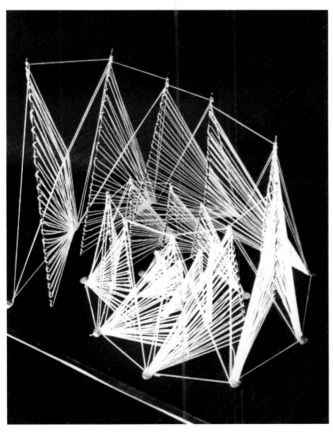

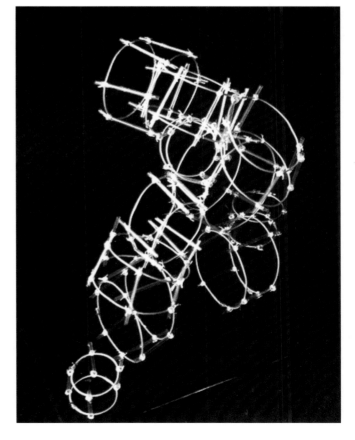

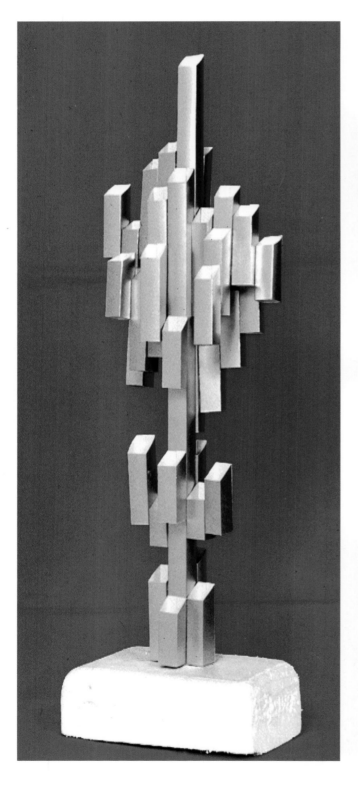

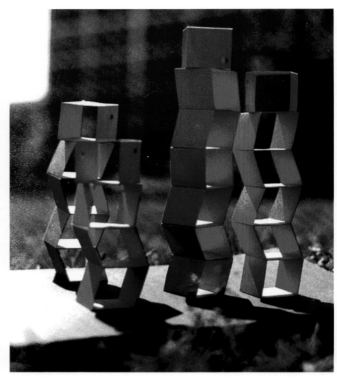

▲ 图11-33　面的构成设计

◀ 图11-34　重复堆积构成

▼ 图11-35　面的构成设计

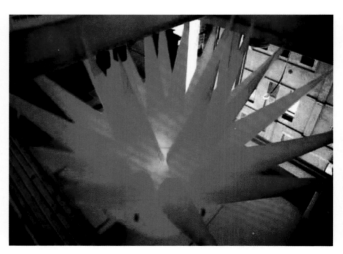

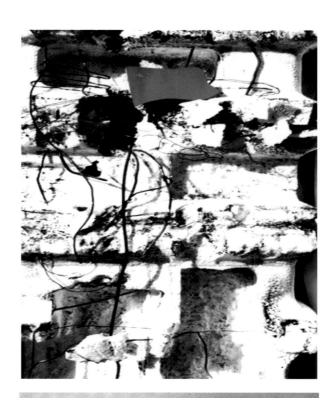

▲ 图11-36 综合创作

◀ 图11-38 综合创作

▶ 图11-37 半立体构成

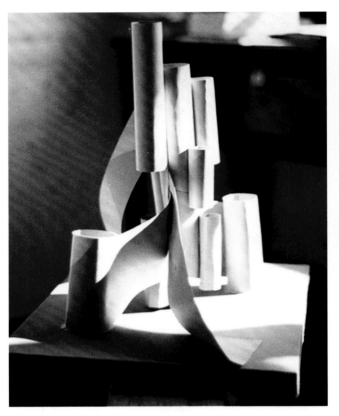

▲ 图11-39　线的构成

◀ 图11-40　面的构成

▼ 图11-41　线的构成

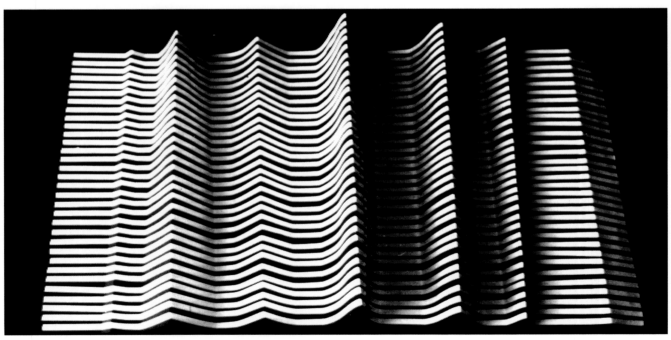

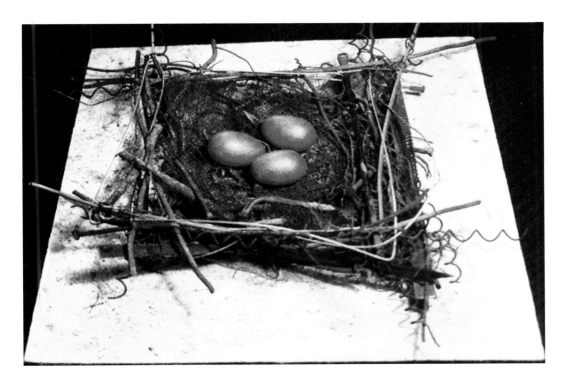

▶ 图11-42 综合创作

▼ 图11-43 综合创作

◀ 图11-44 综合创作

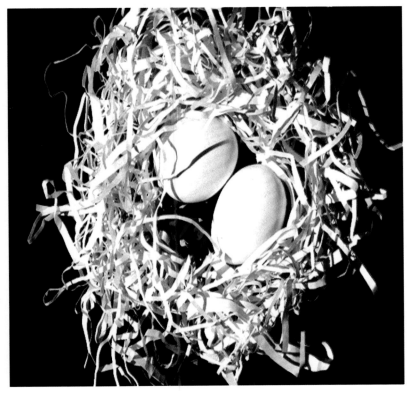

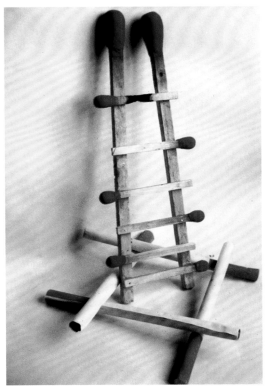

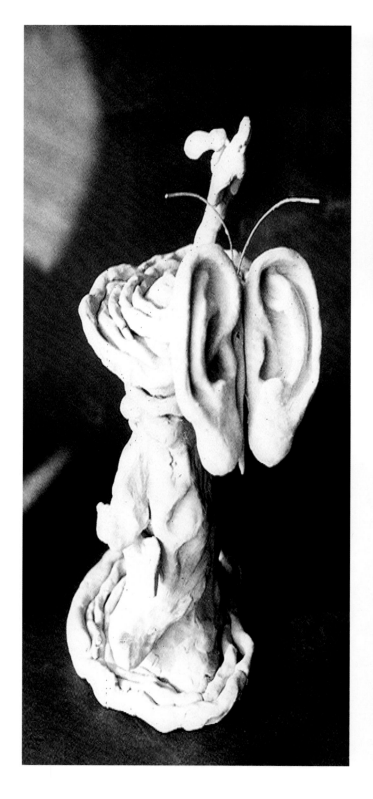

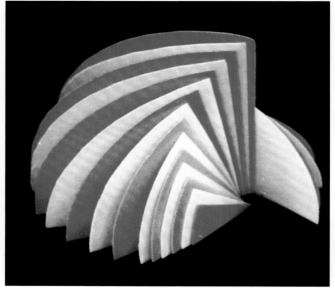

▲ 图11-45　面的构成

◄ 图11-46　综合创作

▼ 图11-47　面的构成

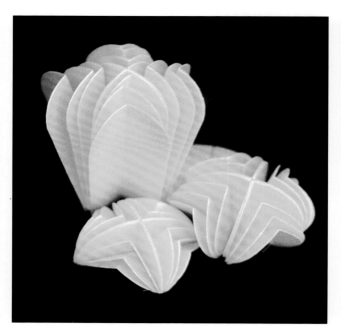

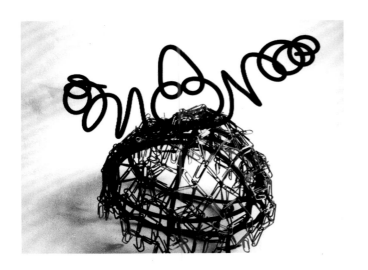

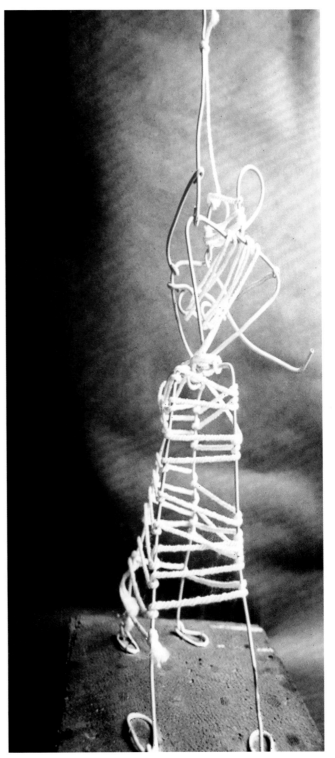

▲　图11-48　自然形态的采集与归纳

▶　图11-49　线的构成

▼　图11-50　体的构成

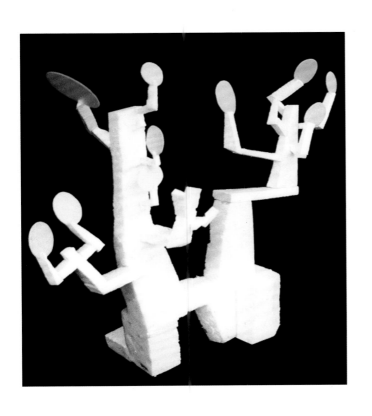

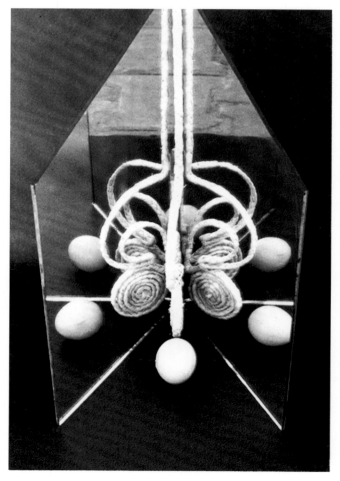

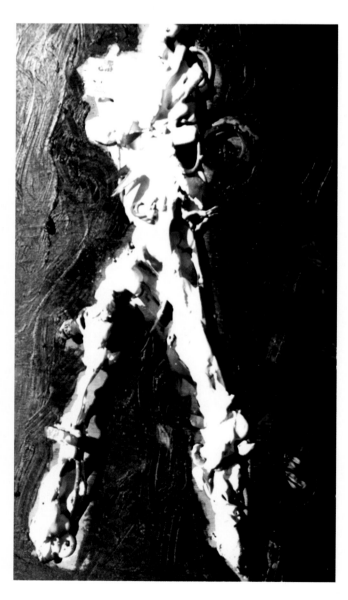

◀ 图11-51　综合创作

▶ 图11-52　综合创作

▼ 图11-53　面的构成

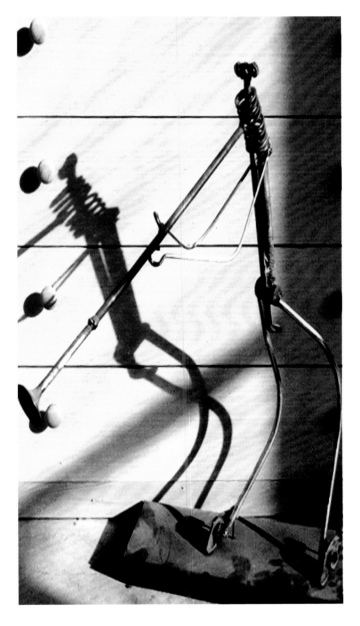

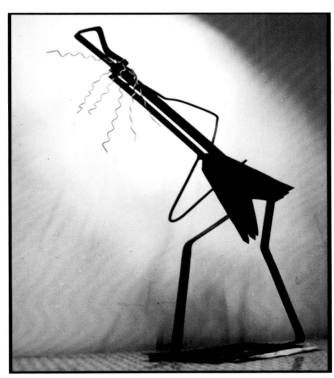

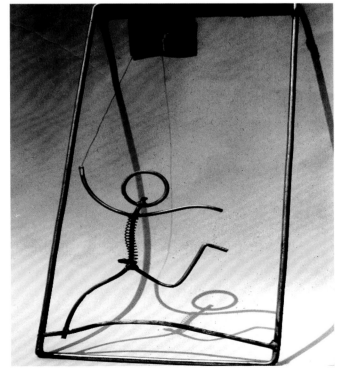

▲　图11-54　自然形态的采集与归纳

▼　图11-55　自然形态的采集与归纳

▶　图11-56　线的构成

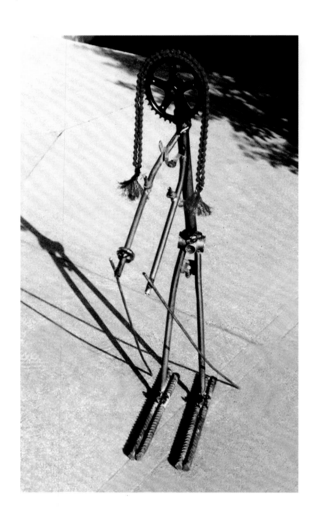

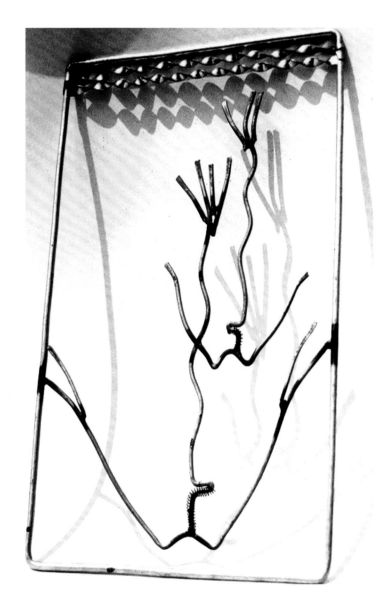

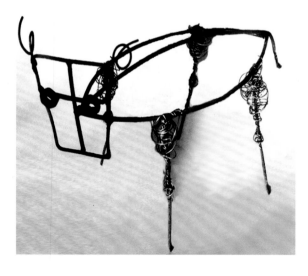

▼　图11-58　综合创作

◄　图11-57　线的构成

▲　图11-59　自然形态的采集与归纳

▲ 图11-60 综合创作

◀ 图11-61 面的构成

▶ 图11-62 体的构成

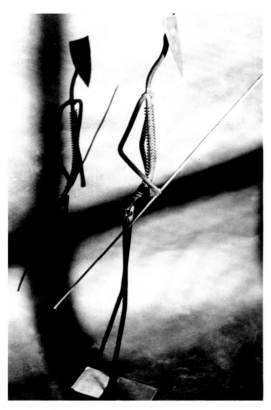

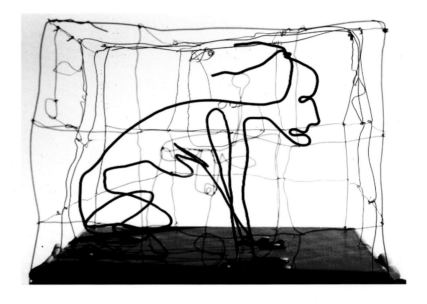

◀ 图11-63 自然形态的采集与归纳

▲ 图11-64 线的构成

▼ 图11-65 半立体构成

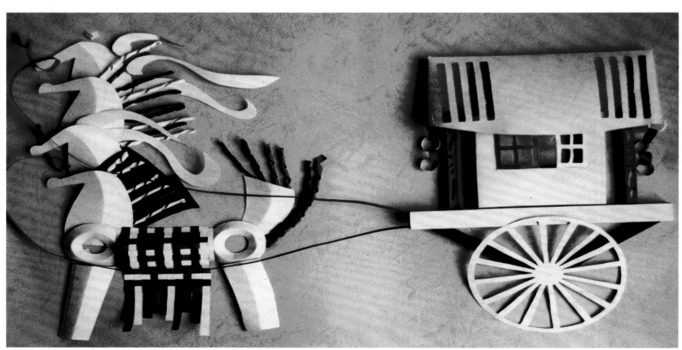

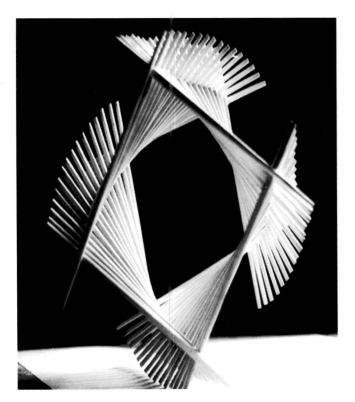

▲ 图11-66 线的构成

▶ 图11-67 材料研究

▼ 图11-68 面的构成

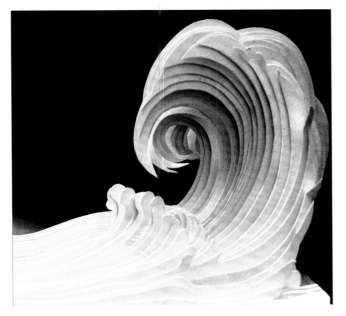

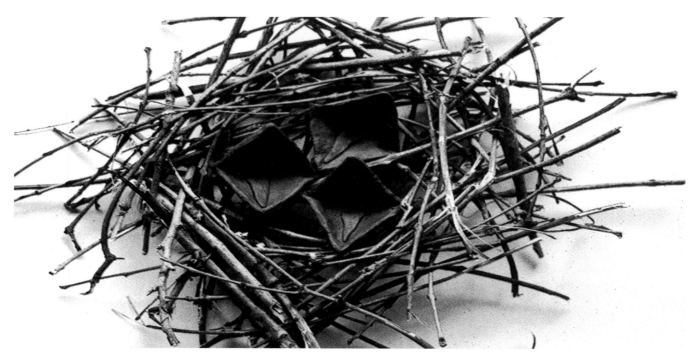

▲ 图11-69　综合创作

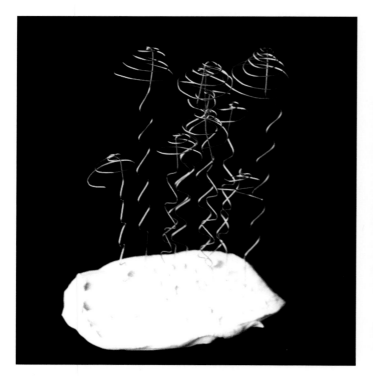

▲ 图11-70　综合创作

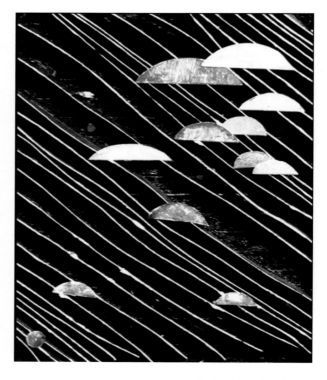

▲ 图11-71　半立体构成

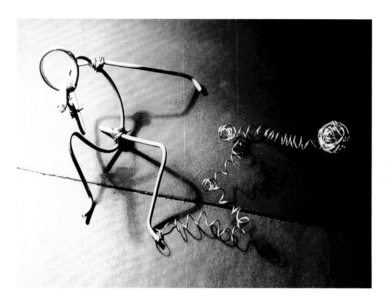

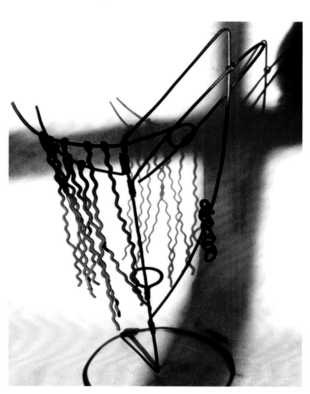

▲ 图11-72　线的构成　　　　▶ 图11-73　线的构成

▼ 图11-74　线的构成　　　　◀ 图11-75　自然形态的采集与归纳

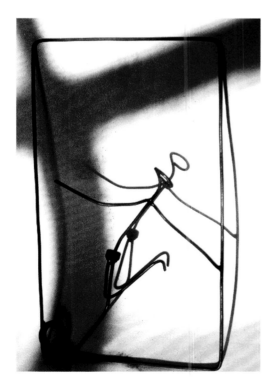

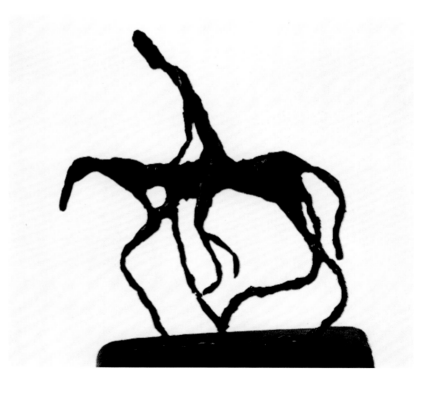

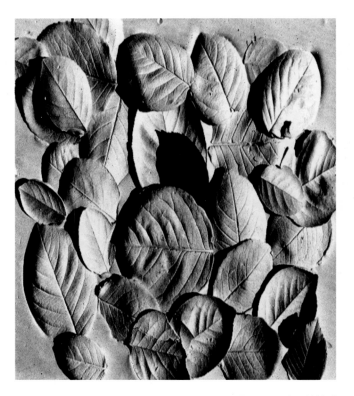

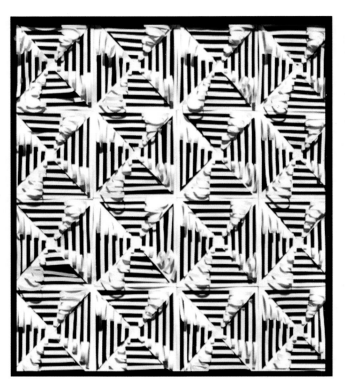

▲ 图11-76　半立体构成　　　　　　　　　　　　▲ 图11-77　面的构成

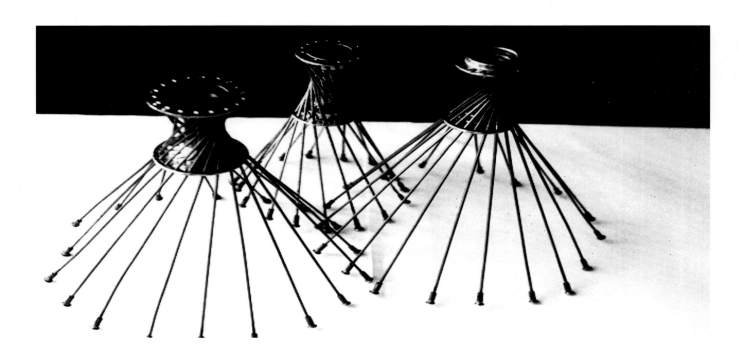